韩建勇 编著

小秦筝演奏教程

十四弦

苏州大学出版社
Soochow University Press

图书在版编目（CIP）数据

十四弦小秦筝演奏教程/韩建勇编著--苏州：
苏州大学出版社，2018.9
ISBN 978-7-5672-2630-2

Ⅰ.①十⋯　Ⅱ.①韩⋯　Ⅲ.①筝—奏法—教材　Ⅳ.
①J632.32

中国版本图书馆CIP数据核字（2018）第202682号

书　　　名：	十四弦小秦筝演奏教程
编　　著：	韩建勇
责任编辑：	孙腊梅
装帧设计：	吴　钰
出 版 人：	盛惠良
出版发行：	苏州大学出版社（Soochow University Press）
社　　　址：	苏州市十梓街1号　邮编：215006
网　　　址：	www.sudapress.com
E – mail：	sunlamei125@163.com
印　　　刷：	苏州工业园区美柯乐制版印务有限责任公司
邮购热线：	0512-67480030　　　销售热线：0512-65225020
网店地址：	https://szdxcbs.tmall.com/　（天猫旗舰店）
开　　　本：	889mm×1194mm　1/16　印张：12.25　字数：304千
版　　　次：	2018年9月第1版
印　　　次：	2018年9月第1次印刷
书　　　号：	ISBN 978-7-5672-2630-2
定　　　价：	52.00元

凡购本社图书发现印装错误，请与本社联系调换。服务热线：0512-65225020

题词

前途远大
笔笔辉煌
2010.6.2

祝你在筝艺上更上一层楼
金振娘
2014.11.17

筝筝日上
齐鲁之光
樊慰慈
二〇一三年十月 杭州

科建芳同志关切
任洁

扬善鲁雄风
兴民乐之光
戈弘
二〇一三年初春

韩建勇 鉴
山东筝艺精湛
南京艺术大学
都德彪
2013.10.23

筝筝万足卿
筱卿

要弹好古筝神韵
必须有理论基础
怡情
二〇八年于杭州

韩建勇老师
为古筝事业做出
更大的贡献发挥自己
张弓
二〇一〇年 杭州

艺海无崖
苦做舟
曲云
二零一四

小静：
有理想，有行动，不断地勇于攀登！前途无量！
吴青
2013.10.22晚

筝艺荟萃
戊子年夏扬州
赵登山

更上一层楼
加油!!!
张扬州

刻苦出真知
辛勤结硕果！
阎俐
2013.10.22

任重道远，古筝事业后继有人！
孙文妍 共勉
2011.3.17

业精于勤
2008.8.22

业精于勤，业精于专。
08.8.22

序

十四弦小秦筝，即十四弦小古筝、十四弦小筝，是目前市面上流行并受欢迎的迷你小古筝中的一种。它以迷你小巧的体型、可随身携带练手活指的功用受到众多古筝艺术爱好者、学习者的喜爱与欢迎。

本教材是为十四弦小秦筝学习者专门量身定制、集编而成的速成类简易教程，主要包括练习曲和乐曲两个部分。

练习曲与强化训练也是该教材最为主要和重头的部分。本教程共分12个单元。每一个单元都由练习曲和乐曲两个部分组成。练习曲部分是熟悉古筝演奏技巧的必备基础，对这部分内容的学习掌握是每个学习者学习古筝演奏必须经历的过程。乐曲部分则是对基本演奏技巧的强化训练与巩固。这些练习曲绝大部分是编者十多年教学经验的总结与积累，少部分是对现有编创曲目的摘选或对业内专业人士练习曲谱的集录。乐曲部分的选曲都是大家耳熟能详的中外经典歌曲、器乐曲及民间音调，大家在教学过程中，可以根据实际需要选择使用。

附录里的古筝艺术文论收录了编者在国家级核心刊物、国内重大古筝艺术会议上发表与提交的专业论文。从古筝音乐体验、古筝艺术教育大艺术观等不同文化角度出发，以立体与更为宏观的思维，探讨了怎样更深刻地去体验古筝音乐的文化内涵，及古筝从业者、学习者应怎样更好地学习古筝，而不是单单拘泥于所谓的指法、技巧、技术的学习。

因为迷你小古筝体型小，很多人误以为它是一件玩具，不能用于正常演奏，这是一个美丽的误会。十四弦小古筝并非大家所熟识的二十一弦通用古筝的玩具模型，而是大古筝的有益补充，是当下古筝艺术普及教育和古筝艺术文化的重要组成部分，它在当下古筝艺术的普及中所起到的作用是不可抹杀与否认的。

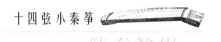

"旧时王谢堂前燕,飞入寻常百姓家。"古筝当下已是音乐学习尤其是器乐教学中最受欢迎的民族乐器之一。十四弦小秦筝对于大家而言,虽然是新鲜事物,但了解它的人们对于它的喜爱却与日俱增,并乘着传统文化进校园的东风,逐渐走入幼儿园、国学班等,成为推进古筝艺术普及教育的重要力量。

《十四弦小秦筝演奏教程》本着以小见大的原则和宗旨,旨在通过人们对于十四弦小秦筝的学习与了解,敲开博大精深的中国古筝艺术的大门。

最后附录有编者自2003年以来发表的古筝艺术论文简表与古筝演奏指法符号表各一则,供读者参考使用。

韩建勇

2018年6月

于杭州·荞溪古筝工坊

"乐中筝"传播的一粒沙

张 明

幽篁里临溪而驻，弹筝自娱

杭州有一所成立不久的筝馆，环境清净、幽雅，颇有意境。馆内琴声悠扬，或是爱筝人切磋技艺，或是学筝人求师问道。这所筝馆名为"清平乐筝馆"，韩建勇便是这所筝馆的主人。

韩建勇出生于山东阳信，17岁师从山东古琴学会会长、诸城派古琴传人高培芬学习古筝演奏。大学考入山东艺术学院，攻读文化艺术管理专业。其间，曾辗转多位名师系统学习山东代表筝曲，并经常拜访中国古筝北派重要代表、著名古筝演奏家韩庭贵先生。2005年考入浙江大学传媒与国际文化学院，攻读广播电视艺术学的硕士研究生。其间，曾问艺于王昌元、项斯华等浙江筝派重要代表人。韩建勇当年学习古筝时，因家庭经济境况所限，不能像一些同学一样，每半个月去老师家里学琴，他差不多要一个月甚至三个月才去上一次课。但是他却可以很自豪地说：我是最能坚持的一个。

学习古筝，韩建勇并没有童子功，但在悟性方面，他却从不轻易自认比别人低。他从来不曾因为没有攻读古筝演奏专业而懊恼，反而因选择了"曲线救国"的路线倍感欣慰和自信。他很庆幸自己选择了文化艺术理论专业，因为这使他自

古筝艺术第六次学术交流会上交流发言

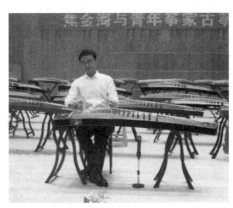

赴厦门大学演出家乡筝曲

身素养方面有了一个更高的起点。虽然大学和硕士研究生的专业都跟古筝无关，但是在大学期间，他就开始潜心研究中国古筝艺术，不断积累出一些成果。他陆续在《乐器》《音乐周报》《齐鲁艺苑》等国内重要期刊发表多篇文章，由其主持的"古筝艺术发展之当代纵观""中国古筝音乐花木鸟兽母题研究及其文化意蕴""谈古筝艺术教学中的传业授道与解惑""古筝音乐体验漫谈"等课题成果也曾由多家网站转载刊登。研究生期间，他更是充实了自己传播学方面的理论知识，慢慢寻求跟音乐结合的路子。2007年10月，他受邀参加第三届全国音乐传播学术研讨会；2008年，著名古筝大师焦金海与扬州古筝第一人张弓两位先生合力推荐韩建勇为正式代表，参加8月在扬州举办的全国古筝艺术第六次学术交流会，会上他展示了自己在古筝方面的研究成果，与当今国内外著名的演奏家一起学习、交流。

赴浙江山区贫困小学公益活动

韩建勇编纂的教材及文集

任何一个学习乐器的人，除了修炼自身的技术之外，更需要修炼自身的文化素养。韩建勇说，活到老学到老，这种状态也是中国古筝艺术发展的真正动力。而能在南方对北派古筝艺术进行传播，也是他的理想和追求之一：我也愿做乐中筝传播的一粒沙，为中国古筝艺术的发展做一点力所能及的事情。

韩建勇对于古筝的热爱可以用"狂热"来形容。硕士毕业，他执着地选择了在杭州"为古筝"创业。因为他一直坚信自己与"乐中筝"有某种渊源，他把古筝看成他人生中最大的乐趣所在。他看到现在有很多人喜欢古筝，却往往因高额的学费望而却步时，不禁回想起当年自己学琴的一些挫折经历，他决心要给这些喜欢古筝的人适当的便利，让他们也能学得起古筝。在2008年5月12日汶川地震之后，他特别招了两个孩童免费跟他学习古筝，他说他想用这种特殊的方式去做一点公益。除

了业余研究古筝演奏之外，韩建勇还针对学员年龄层次、心理接受程度的不同采用不同的教材进行教学，为此他特地为成人学员编写了演奏速成、曲目经典的教材，以便保证实用和高效。理论自修、教材编订、日常管理等使他自己的综合能力慢慢得到锻炼，真所谓一边摸索一边成长。

在弹琴方面，韩建勇也一直坚信：无论技术如何，都要弹奏自己心里的音乐。他很喜欢那种比较有内涵和底蕴的传统乐曲，这些乐曲貌似简单，但是要弹出其中的趣味、意蕴，就要慢慢地磨炼，靠心灵感悟。弹这种乐曲，往往需要反复推敲，即使是一个乐音也要去推敲究竟用何种方法才能弹出最好的感觉来。他在授课时经常会跟自己的学员提到，希望他们都能弹奏心中的音乐，而不能只靠技术弹奏音响，毕竟音乐不等于音响。

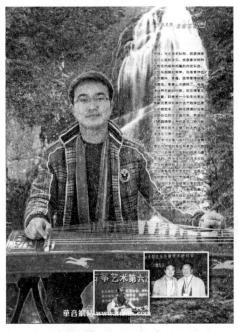

《乐器》·乐坛星秀彩页

学习古筝，我们不仅仅需要学习弹奏的指法和要领，不能仅仅以获得无可挑剔的技术为最终目的，而应在优良的技术支持下，阐释和表达音乐，这正是韩建勇所坚持的，也是他在教学中一贯强调的。从17岁开始接触古筝到现在已有十年之久了，韩建勇很感激父母、老师、朋友给自己的支持。而他也信心十足，愿为中国古筝艺术的发展而不断努力。

（原文发表于《乐器》2009年2月刊"乐坛星秀"栏目，稍有改动）

古典到底

—— 在筝乐中寻梦

韩建勇

拥有自己的古筝并在闲暇时间弹奏以得怡然之乐已足足有五年的时间了。在这几年的时间里，古筝这一乐器带给我很多其他物件所不能带来的感受，快乐幸福也好，幽思忧伤也罢，如今确也成为我人生路上一笔宝贵的精神财富，每当想起，心潮也不觉澎湃起来。

我与古筝这一中国传统民族乐器似乎注定有一份不解之缘，即便是相见恨晚。那是在我17周岁那年的秋天，我把自己所喜爱的古筝从三百里之外的省城带回了家。记得当时，音乐老师送我们去省城教师家认门，同学们在教师的考察与建议下，各自选择了自己所钟爱的乐器，而我则选择了古筝。当时有很多人不解，都对我选择这一乐器感到奇怪，因为我是男孩子。一般地，人们会认为古筝是女孩的专长，记得我们那一届艺术生里，有六七个女孩弹古筝，由此我也颇为"荣幸"地成为万花丛中的一点绿。但我自个儿在内心深处却庆幸自己选择了这一乐器。而后来的事实也证明我当年的选择没有错，我至今仍享受着古筝这一乐器所带给我的一切乐趣。当年一群艺术生齐聚一室，学习音乐艺术理论的时候，我们也常常谈起乐器演奏的话题，更多的时候则是他们静下来听我的古筝演奏，乐趣自然不少。现回想起来，一为当年大家齐聚在一起高谈阔论而倍感亲切与怀念，一为我当年的明智抉择倍感庆幸。

最早知道古筝应该是从电视中。看到电视里身着古装的美女款按琴弦，只觉美雅大方，潇洒飘逸，而奏出的音乐也是不同凡响。当时，只知道剧中女子弹奏的是琴，还不知道是古筝。当年选择学习古筝应该与孩童时在电视剧中看到的景象与深层的记忆脱不了干系吧。

刚刚接触古筝的时候，心里有一种神秘感，然而时间长了，也会产生腻烦的心理。因为接下来不再是面对着古筝那华丽大方的外表发呆了，而是要系统地学习演奏技能和理论，原先的兴趣也随着时间的推移或多或少地消减，因为机械的训练往往使人觉得枯燥乏味，更何况是在意气风发的年轻时代。好在自己最终坚持了下

来。在系统的学习中，我渐渐地掌握了古筝演奏的技巧和方法，并在私下里接触了不少古筝方面的乐曲，自觉的知识补充使我的学习更加出彩。通过阅览相关方面的书籍，我了解到很多脍炙人口的佳话，比如《高山流水》中所写的伯牙鼓琴钟子期听之乃至后来伯牙摔琴谢知音的眷眷友情，《广陵散》中聂政刺韩王的悲壮与英勇气概以及魏晋时嵇康临刑前抚琴以奏此曲的无畏精神，又如《苏武思乡》中苏武于北海牧羊但心系汉国、不屈于蛮夷的高风亮节，等等。通过这些书籍资料，我对古代文人士大夫的精神状貌、风度气魄有了一定的认知，也隐隐悟到自己在演奏中应模仿的对象，而这也恰恰影响了我后来的世界观、人生观与价值观。

古筝艺术虽是我的钟爱，但家庭的拮据生活使我不得不另做打算，毕竟我是从农村走出来的，高三时我忍痛下定决心，放弃了古筝的学习，从艺术生的队列中退出并归入普通考生中来。现在想来，觉得当时的决定也不错，因为当时我虽然象征性地放弃了，在私下里我却坚持自学。到了大学，由于时间以及其他方面的条件有所允许，我更加坚定了自学的信心。没有老师的指导，我凭着先前老师技法的指导以及对必练曲目的深层记忆，凭着手头所有的古筝音乐磁带和光盘以及考级曲集，开始了自学之路。起先自然是一边听录音一边对照着曲谱哼唱并进行或深或浅的体会，等乐曲旋律熟记于心时，便开始练习弹奏。就这样，在那一段时间里，我自学了几首较大型的乐曲。没有老师的指导能够顺利完成自己所定的学习计划令我由衷高兴，学习古筝的信心与兴趣也大大提高。

在自学的那一段时间里，我不仅仅在练习乐曲方面下功夫，还阅览了大量的书籍，因为我知道，一个好的琴手，不仅要有精湛的演奏技艺，还要有必要的文化内涵、修养做铺垫。再说，老师可以教给你演奏的方法，却不一定能教给你思维的方法。基于这一点，我就找相关的书籍来看，从本专业到非本专业的，从有关中国传统音乐到传统文化方面的，一年下来，计算一下，虽然我不是音乐专业的学生，但我读的音乐方面的书却很多。

对那些在高校深造，主修古筝专业的朋友来说，我仅仅是一个古筝音乐的爱好者，是一个深谙传统的古筝文化的边缘人，但我却一直在孜孜不倦地追求，以期达到令自己满意（不强求）的境地。因为喜爱，我的兴趣不仅未泯，反而更加热烈。

据统计，在中国学习乐器的人当中，古筝与钢琴是最受欢迎的两件乐器，而古筝自然也是能与钢琴这一西洋乐器相媲美的中国传统乐器。这对于深爱着自己国家与民族传统文化的人来说，的确是一件值得欣慰乃至骄傲的事情。我国音乐文化的瑰宝、最能够代表中国音乐文化的乐器古琴，因历史的变迁、曲高和寡以及大众娱乐语境的冲击，已渐渐隐退于历史的大潮中，而现如今国内学习古筝艺术的大潮或

可修复我们中华民族在这个领域的心灵伤痕吧，所以我由衷地高兴。

通过搜集和阅读大量的史料与传记文章，我了解到在古筝艺术传承与发展的历史中，有无数先辈贡献着自己的力量。潮州筝乐大师郭鹰、客家筝派大师罗九香、山东筝派大师赵玉斋等先辈的事迹无时无刻不在感染着我、激励着我，使我保持着不满足当前现状而不断前进的动力。在山东艺术学院求学期间，我经常拜访山东筝派代表人、著名演奏家韩庭贵先生，老先生已年过花甲，但是精神依然矍铄，他的谆谆教导使我找到了前进的动力，也使得我更加坚定为中国古筝文化事业的发展做出一份贡献的决心，哪怕尽一份微薄之力。

我个人性格比较平和、喜静，不善于激烈竞争与嘈杂的环境，而古筝是最适合我这一性格的乐器。闲暇里，我常常窝在私人小居，戴甲按弦，或曰附庸风雅，或曰怡然自乐都非重要，关键是能在自己的世界里自由驰骋、形神放达。在琴弦的拨弄之间，所拥有的是私人的空间，是一个不夹杂任何嘈杂的静谧世界。在或清爽或凄楚的乐调里，自己的情感世界可以尽情地开放，想象的空间可以尽情地扩张。在这些乐调里，我觅得心灵的栖息之地。想想身边人经常为繁忙的工作或事务所累，并常常驱车至茶社雅座，以缓精神之压，我在想，追求精神舒悦，一乐器足矣。对于我来讲，这一乐器自然是非古筝莫属了。身边也常常有人问起我的演奏水平、级别之类的问题，余唯有默然，不为自己的水平或级别不尽如人意，而为那种在激烈竞争社会下急功近利的心态而哀叹。试想，仅仅有高超的技艺，却不具备钟爱自己民族音乐和传统文化的热情，没有平静和善、关怀众生的博大心境，又有何可炫之处呢？想想我们真正的大师，他们呕心沥血挽救的是整个民族的文化阵地，这并非仅仅具有高超的技艺所能达到的。由此，我从来没有炫技的想法，只想在自己的世界里自由一些，不想为身外之物所累。

对于古筝和其他民乐（比如广东音乐、福建南音、纳西古乐等）的喜爱，常常使我面临着被批评的境地，有很多次身边的同学说我保守，而我只有无言以对，并且执着于自己心中的那一块净土。相对于追求现世浮华的表象，我更愿意寻觅我们民族文化的根基。是的，谁会知道我私下里的想法呢？我想只有我的那架古筝懂得我的苦心孤诣吧。多少个日日夜夜，我的那架古筝陪伴我苦读至深夜，为的是整理出一份份比较系统的古筝资料。它也常常令我看到大师们不辞辛苦的身影，又常常令我想起父母对我的一片期望，我则只有通过"劳动"，以尽绵薄之力。

我常常梦想自己能像阔达的古人一样，或深居高山，或临溪而驻，煮茶自怡，弹筝自娱，自由放达，体味民间艺术。或许这就是我心中涌动着的一种古典

情节吧，或许暂且还不能圆我的梦，而我却会古典到底，在筝乐的海洋中寻找属于自己的梦，尽力完善自身并惠及身边众人。

大学时候有一位很有才华的同学，写得一手好文章，他的诗歌《古典到底》给我留下了很深印象，在这里，借来引用，也算是抒发我为了古筝艺术而"古典到底"的决心和痴情：

> 或许是多少年前的一个扣，
> 或许无法形容欲说还休，
> 我守着你，
> 像一朵芍药寂寞地开在，
> 暮春之后。
> 我需要因而我渴望着，
> 唐诗宋词、宫商角徵、流苏掩帐；
> 我需要因而我渴望着，
> 对着一面模糊的铜镜。
> 慵懒地梳妆，
> 我洗不去那厚重的粉底，
> 我挣不脱那摩登的樊篱，
> 我想让自己痛快地憔悴，
> 在芍药褥子上永远地恣肆斜倚。
> 于是我要古典到底，
> 我要古典到底，
> 勇敢地将旗袍穿入北方的冬季。
>
> 我要古典到底，
> 让脸庞没有胭脂的痕迹。
> 我要古典到底，
> 让花放纵积蓄百年的粉泪。
> 临水乱弹筝曲，乱泼一池的宫商角徵羽！
> 我要古典到底，
> 了解多少年前的一个扣，
> 为了自己不再欲说还休，
> 为了做一朵平凡的芍药，

嫣然却不开在暮春之后。
林潇湘的死，杜十娘的恨，
李易安的颠沛命啊，王昭君的思乡魂！
青史恁长树碑立传，
谁去写斑驳的泪痕？谁去述如诗的古典？

然而我无法演绎无法阐述，
像庸俗的蛾子无法演绎蝴蝶的凄楚，
像单飞的黄叶无法阐述缤纷的春暮，
我只能横着干涩的心瞪着干涩的眼，
执着于古典啊，狂恋着古典，
直到花蝶两残伴风而散，
直到现代成了古典，古典不再遥远。
我解不开多年前的一个扣，
古典的事无法形容欲说还休，
于是作一朵将凋的芍药，
兀自立在缤纷的春之尽头。

（此文作为自传音乐文学发表于国家级核心期刊《乐器》2006年第6期，时署名鲁浙，稍有改动）

目　　录

古今两种视角看十四弦小秦筝 ································· 韩建勇（001）

第一单元　抹托练习与乐曲 ····································（011）

一、练习曲部分 ··（011）

1. 顺序练习（上下行）································ 韩建勇 曲（011）
2. 跳跃练习（上下行）································ 韩建勇 曲（011）
3. 反向练习 ··· 韩建勇 曲（012）
4. 变化弹奏练习 ····································· 韩建勇 曲（013）
5. 同弦抹托练习 ····································· 韩建勇 曲（013）
6. 扩指缩指练习（一）································ 韩建勇 曲（014）
7. 扩指缩指练习（二）（《铃儿响》）····················· 韩建勇 曲（015）
8. 综合练习 ··· 韩建勇 曲（015）

二、乐曲部分 ··（016）

乐曲1　小鼓响咚咚 ···························· 李重光 曲　韩建勇 编订（016）
乐曲2　茉莉花 ······························· 江苏民歌　韩建勇 编订（016）
乐曲3　玛丽有只小羊羔 ························ 美国儿歌　韩建勇 编订（016）

第二单元　勾托练习与乐曲 ····································（017）

一、练习曲部分 ··（017）

1. 顺序练习（上下行）································ 韩建勇 曲（017）
2. 跳跃练习（上下行）································ 韩建勇 曲（017）
3. 反向练习 ··· 韩建勇 曲（018）
4. 变化弹奏练习 ····································· 韩建勇 曲（019）
5. 节拍重音练习 ····································· 韩建勇 曲（019）
6. X XX 与 XXX 节奏型练习（综合）····················· 韩建勇 曲（020）

二、乐曲部分··（020）
　　乐曲1　希望（《大长今》主题曲）··············任世现 曲　韩建勇 编订（020）
　　乐曲2　蜗牛与黄鹂鸟···························台湾民歌　韩建勇 编订（021）
　　乐曲3　送　别（李叔同改编学堂乐歌）············奥德威曲　韩建勇 编订（021）

第三单元　四点练习与乐曲

一、练习曲部分··（022）
　　1. 顺序练习（上下行）······································韩建勇 曲（022）
　　2. 跳跃模进（上下行）······································韩建勇 曲（022）
　　3. 节奏变化练习··韩建勇 曲（023）
　　4. 缩指练习··韩建勇 曲（023）
　　5. 综合练习（《清泉》）····································韩建勇 曲（023）

二、乐曲部分··（024）
　　乐曲1　校园夕歌（学堂乐歌）····················李叔同 曲　韩建勇 编订（024）
　　乐曲2　月儿弯弯照九州·························江苏民歌　韩建勇 编订（025）
　　乐曲3　康定情歌·······························四川民歌　韩建勇 编订（025）
　　乐曲4　八板曲·······························江南民间乐曲　韩建勇 编订（026）

第四单元　撮指练习与乐曲

一、练习曲部分··（028）
　　1.勾小撮练习···韩建勇 曲（028）
　　2.大小撮练习···韩建勇 曲（028）
　　3.节奏变化练习···韩建勇 曲（029）
　　4.扩指缩指练习···韩建勇 曲（029）
　　5.弹跳练习···韩建勇 曲（030）

二、乐曲部分··（030）
　　乐曲1　白云飘飘·····························刘明将 曲　韩建勇 编订（030）
　　乐曲2　共产儿童团歌···························苏联歌曲　韩建勇 编订（031）
　　乐曲3　快乐的啰唆·························彝族民间乐曲　韩建勇 编订（031）
　　乐曲4　春江花月夜···························琵琶古曲　韩建勇 编订（032）
　　乐曲5　嘎达梅林·····························蒙古族民歌　韩建勇 编订（032）
　　乐曲6　绣罗裙调·····························东北民歌　韩建勇 编订（033）

第五单元　指序练习与乐曲

一、练习曲部分 ·· （034）
 1. 三连音练习（上下行） ·· 韩建勇 曲（034）
 2. 十六分音型练习（上下行） ·· 韩建勇 曲（035）
 3. 传统现代指序比较练习（一） ·· 韩建勇 曲（035）
 4. 传统现代指序比较练习（二） ·· 韩建勇 曲（036）
 5. 正反指序练习（一） ··· 韩建勇 曲（037）
 6. 正反指序练习（二） ··· 韩建勇 曲（037）

二、乐曲部分 ·· （038）
 乐曲1　竹　马（学堂乐歌） ·· 民间曲调　韩建勇 编订（038）
 乐曲2　卖报歌 ·· 聂　耳 曲　韩建勇 编订（038）
 乐曲3　八段锦 ·· 江西民歌　韩建勇 编订（039）

第六单元　劈指练习与乐曲

一、练习曲部分 ·· （041）
 1.托劈顺序练习（上下行） ·· 韩建勇 曲（041）
 2.托劈跳跃练习（上下行） ·· 韩建勇 曲（042）
 3.夹弹触弦练习 ·· 韩建勇 曲（042）
 4.锣鼓节奏练习（一） ·· 韩建勇 曲（043）
 5.锣鼓节奏练习（二） ·· 韩建勇 曲（043）
 6.大撮劈指组合练习（《纺织忙》节选） ··· 刘天一 曲（044）
 7.十六分音型练习（《大八板》双催练习） ··· 韩建勇 曲（044）

二、乐曲部分 ·· （046）
 乐曲1　儿童舞曲 ·· 周延甲 曲　韩建勇 编订（046）
 乐曲2　阿细跳月 ·· 彝族民间音调　韩建勇 编订（047）
 乐曲3　秧歌舞 ·· 陕北民歌　韩建勇 编订（048）

第七单元　同指连弹技巧练习与乐曲

一、练习曲部分 ·· （049）
 1.连托练习（一）（上下行） ·· 韩建勇 曲（049）
 2.连托练习（二）（上下行） ·· 韩建勇 曲（050）
 3.连抹练习 ··· 韩建勇 曲（050）
 4.连勾练习 ··· 韩建勇 曲（050）
 5.连托连勾连抹综合练习 ··· 韩建勇 曲（051）

6.花指练习（一）···韩建勇 曲（051）

7.花指练习（二）（蒙古小调）·······················韩建勇 曲（052）

二、乐曲部分···（052）

乐曲1　童　年································罗大佑 曲　韩建勇 编订（052）

乐曲2　大黄牛·······························安徽民歌　韩建勇 编订（053）

乐曲3　绣手巾歌·····························四川民歌　韩建勇 编订（054）

乐曲4　拔根芦柴花·························江苏民歌　韩建勇 编订（054）

乐曲5　阿里山的姑娘·····················台湾民歌　韩建勇 编订（055）

乐曲6　减字花·························河南曲子曲牌　韩建勇 编订（055）

第八单元　左手揉奏技巧练习与乐曲

一、练习曲部分···（057）

（一）按音练习曲···韩建勇 曲（057）

1.基本按音"**4**、**7**"练习（一）·······················韩建勇 曲（057）

2.基本按音"**4**、**7**"练习（二）·······················韩建勇 曲（058）

3.基本按音"**4**、**7**"节奏变化练习···················韩建勇 曲（058）

4.基本按音"**4**、**7**"练习之和音形式（《溜冰圆舞曲》节选）

································瓦尔托依费尔 曲　韩建勇 编订（059）

（二）颤音练习曲···韩建勇 曲（059）

1.颤音基本练习之平颤（一）（音阶练习）·············韩建勇 曲（059）

2.颤音基本练习之平颤（二）（四点练习）·············韩建勇 曲（060）

3.颤音基本练习之重颤（综合练习）·····················韩建勇 曲（061）

4.颤音基本练习之持续颤音···································韩建勇 曲（061）

（三）滑音练习曲···韩建勇 曲（062）

1.上滑音练习（一）···韩建勇 曲（062）

2.上滑音练习（二）···韩建勇 曲（062）

3.下滑音练习···韩建勇 曲（062）

4.上、下滑音综合练习···韩建勇 曲（063）

5.回滑音练习（一）···韩建勇 曲（063）

6.回滑音练习（二）···韩建勇 曲（064）

7.揉弦练习···韩建勇 曲（064）

8.滑音揉弦综合练习···韩建勇 曲（064）

9.固定按音练习···韩建勇 曲（065）

二、乐曲部分 …………………………………………………………………………………（066）

 乐曲1 小红帽 ………………………………………………巴西儿歌 韩建勇 编订（066）

 乐曲2 我是一个粉刷匠 ……………………………………波兰儿歌 韩建勇 编订（066）

 乐曲3 小星星 ………………………………………………法国儿歌 韩建勇 编订（067）

 乐曲4 小步舞曲 ……………………………………………约·塞·巴赫 曲 韩建勇 编订（067）

 乐曲5 四季歌 ………………………………………………日本民歌 韩建勇 编订（069）

 乐曲6 两只老虎 ……………………………………………传统儿歌 韩建勇 编订（069）

 乐曲7 陇东小调 ……………………………………………陇东民歌 韩建勇 编订（070）

 乐曲8 杜鹃圆舞曲（主题音调）……………………………乔纳逊 曲 韩建勇 编订（071）

 乐曲9 嘉禾舞曲（主题音调）………………………………戈赛克 曲 韩建勇 编订（071）

 乐曲10 卡普里岛 …………………………………………意大利歌曲 韩建勇 编订（072）

 乐曲11 秋　收 …………………………………………………陕北民歌 韩建勇 编订（073）

 乐曲12 春天到 …………………………………………………德国民歌 韩建勇 编订（073）

 乐曲13 荷塘月色 ………………………………………………张　超 曲 韩建勇 编订（074）

 乐曲14 南泥湾 …………………………………………………马　可 曲 韩建勇 编订（075）

 乐曲15 拥军小唱 ………………………………………………陕北民歌 韩建勇 编订（075）

 乐曲16 采花调 …………………………………………………四川民歌 韩建勇 编订（076）

 乐曲17 丢丢仔铜 ………………………………………………台湾民歌 韩建勇 编订（077）

 乐曲18 三十里铺 ………………………………………………陕北民歌 韩建勇 编订（077）

 乐曲19 桔梗谣 …………………………………………………朝鲜族民歌 韩建勇 编订（078）

 乐曲20 北京的金山上 …………………………………………西藏民歌 李贤德 编配（079）

第九单元　邻弦同音练习与乐曲

一、练习曲部分 …………………………………………………………………………………（080）

 1.双托练习 …………………………………………………………………………韩建勇 曲（080）

 2.双抹练习 …………………………………………………………………………韩建勇 曲（080）

 3.双托双抹综合练习 ………………………………………………………………韩建勇 曲（081）

 4.双勾双劈综合练习 ………………………………………………………………韩建勇 曲（081）

 5.八度双托练习 ……………………………………………………………………韩建勇 曲（082）

二、乐曲部分 …………………………………………………………………………………（082）

 乐曲1 绣金匾 …………………………………………………陕北民歌 韩建勇 编订（082）

 乐曲2 绣荷包 …………………………………………………云南花灯调 韩建勇 编订（083）

 乐曲3 摇篮曲 …………………………………………………东北民歌 韩建勇 编订（084）

 乐曲4 小看戏 …………………………………………………东北民歌 韩建勇 编订（084）

乐曲5　阿里郎··朝鲜族民歌　韩建勇　编订（085）

乐曲6　剪剪花··民间曲牌　韩建勇　编订（086）

乐曲7　探清水河··北京小调曲牌　韩建勇　编订（086）

乐曲8　送情郎··东北民歌　韩建勇　编订（087）

乐曲9　太阳出来喜洋洋···四川民歌　韩建勇　编订（088）

第十单元　摇奏技巧练习与乐曲

一、练习曲部分···（089）

1. 稀摇练习（一）··韩建勇　曲（089）

2. 稀摇练习（二）··韩建勇　曲（089）

3. 密摇练习（一）··韩建勇　曲（090）

4. 密摇练习（二）（《菊花台》）··周杰伦　曲　韩建勇　编订（090）

5. 撮摇练习（一）··韩建勇　曲（091）

6. 撮摇练习（二）··韩建勇　曲（091）

7. 短摇练习（一）··韩建勇　曲（092）

8. 短摇练习（二）··韩建勇　曲（092）

9. 长摇练习（顺序练习）···韩建勇　曲（093）

10. 长摇练习（跳跃练习）··韩建勇　曲（093）

11. 带装饰音的旋律性摇指练习（《太阳最红，毛主席最亲》）

···王锡仁　曲　韩建勇　编订（094）

12. 带装饰音的爆发性摇指（《春到拉萨》节选）···史兆元　曲（094）

13. 游指练习···韩建勇　曲（095）

14. 扣摇练习···韩建勇　曲（096）

15. 勾摇练习（《小城故事》节选）··汤　尼　曲　韩建勇　编订（097）

16. 双摇练习···韩建勇　曲（097）

二、乐曲部分···（098）

乐曲1　百花进行曲···佚　名　曲　韩建勇　编订（098）

乐曲2　念故乡··德沃夏克曲　韩建勇　编订（098）

乐曲3　阿里郎··朝鲜族民歌　韩建勇　编订（098）

乐曲4　海滨群鸟··日本民歌　韩建勇　编订（099）

乐曲5　五哥牧羊··陕北民歌　韩建勇　编订（100）

乐曲6　朝天子··富阳梅花锣鼓曲牌　韩建勇　编订（101）

乐曲7　苏珊娜··美国歌曲　韩建勇　编订（101）

乐曲8　九月九的酒···朱德荣　曲　韩建勇　编订（102）

乐曲9　都有一颗红亮的心···京剧唱段　韩建勇　编订（103）

乐曲10　北国之春···日本民歌　韩建勇　编订（103）

第十一单元　双手弹奏练习

一、练习曲部分···（105）

1. 双手小勾搭练习（一）···韩建勇　曲（105）
2. 双手小勾搭练习（二）···韩建勇　曲（106）
3. 双手勾搭练习（一）···韩建勇　曲（106）
4. 双手勾搭练习（二）···韩建勇　曲（107）
5. 双手四点练习（一）···韩建勇　曲（107）
6. 双手四点练习（二）···韩建勇　曲（108）
7. 双手四点练习（三）···韩建勇　曲（108）
8. 和音伴奏练习（一）···韩建勇　曲（109）
9. 和音伴奏练习（二）···韩建勇　曲（109）
10. 双手分指练习（一）··韩建勇　曲（110）
11. 双手分指练习（二）··韩建勇　曲（110）
12. 双手分指练习（三）··韩建勇　曲（111）
13. 双手分指练习（四）··韩建勇　曲（112）
14. 双手分解和弦练习···韩建勇　曲（113）
15. 琶音练习···韩建勇　曲（114）
16. 双手点弹练习（一）··韩建勇　曲（114）
17. 双手点弹练习（二）··韩建勇　曲（115）
18. 双手点弹练习（三）··韩建勇　曲（115）

二、乐曲部分···（116）

乐曲1　上学歌·······················北京市小学歌唱教研组集体　曲　韩建勇　编订（116）

乐曲2　三只熊···朝鲜族童谣　韩建勇　编订（117）

乐曲3　小苹果（《猛龙过江》主题曲）·······························王太利　曲　韩建勇　编订（117）

乐曲4　卖报歌···聂　耳　曲　孙文妍　订谱（119）

乐曲5　牧马山歌···云南民歌　沙里晶　编曲（120）

第十二单元　其他指法与综合练习

一、练习曲部分···（122）

1. 琶音练习（一）···韩建勇　曲（122）
2. 琶音练习（二）···韩建勇　曲（122）

3. 琶音练习（三） ·· 韩建勇 曲（123）

　　4. 琶音、和音综合练习 ·· 韩建勇 曲（124）

　　5. 泛音练习（一） ·· 韩建勇 曲（124）

　　6. 泛音练习（二）（《梅花三弄》节选） ······································ 琴曲移植（125）

　　7. 泛音练习（三）（《广陵散》节选） ··· 琴曲移植（125）

　　8. 柱音练习 ·· 韩建勇 曲（125）

　　9. 轮指练习 ·· 韩建勇 曲（126）

　二、乐曲部分 ···（126）

　　乐曲1　看星星 ·· 佚　名 曲　韩建勇 编订（126）

　　乐曲2　龙 ·· 印尼儿歌　韩建勇 编订（127）

　　乐曲3　泥娃娃 ·· 佚　名 曲　韩建勇 编订（127）

　　乐曲4　彩云追月 ·· 任　光 曲　韩建勇 编订（128）

　　乐曲5　小镰刀 ·· 刘明将 曲　韩建勇 编订（129）

　　乐曲6　知道不知道 ·· 陕北民歌　韩建勇 编订（131）

　　乐曲7　快乐的农夫 ·· 舒　曼 曲　韩建勇 编订（132）

　　乐曲8　伏尔加船夫曲 ·· 俄罗斯民歌　韩建勇 编订（133）

　　乐曲9　知　音 ·· 王　酩 曲　韩建勇 编订（134）

　　乐曲10　兰花草 ·· 台湾校园民谣　韩建勇 编订（135）

　　乐曲11　步步高 ·· 广东音乐　韩建勇 编订（135）

　　乐曲12　妆台秋思 ·· 古　曲　　韩建勇 编订（136）

附录1：古筝艺术文论 ··（139）

　古筝名曲解题与赏析（传统篇） ·· 韩建勇（139）

　古筝艺术教育应践履大艺术观——兼谈文化经典在古筝艺术教育中的作用

　　··· 韩建勇（157）

　古筝音乐体验漫谈 ·· 韩建勇（161）

附录2：韩建勇发表文论一览表 ··（165）

附录3：常用指法符号注解表 ··（167）

主要参考书目 ··（169）

后　记 ··（171）

古今两种视角看十四弦小秦筝

一、与十四弦小秦筝相关的文理

在当下古筝艺术教育如火如荼的可喜形势下，一系列的便携式迷你型小古筝应时而生，十四弦小秦筝就是其中的一种。十四弦小秦筝，顾名思义，它有十四根弦，是一款小筝。十四弦小秦筝，即十四弦小古筝，可以简称为十四弦、十四弦小筝。原本这个新式的筝界宠儿就是以小古筝来代称的，为与其他同类的小古筝区分开来，笔者称其为十四弦小秦筝，主要有以下几个原因。

图1　十四弦小秦筝

第一，古筝原本又叫作秦筝，源于今天的陕甘一带。秦筝的叫法对它的发源地做出了说明和概括，并且被接下来的历朝历代文人墨客大量运用于诗词歌赋曲中。比如：

魏晋六朝时期魏国曹丕《善哉行》："齐倡发东舞，秦筝奏西音。"曹植《箜篌引》："秦筝何慷慨，齐瑟和且柔。"晋潘岳《笙赋》："晋野悚而投琴，况齐瑟与秦筝。"南朝鲍照《什白纻舞歌辞四首》："秦筝赵瑟挟笙竽，垂珰散佩盈玉除……"南朝梁沈约《咏筝》："秦筝吐绝调，玉柱扬清曲。"

唐代白居易《偶于维扬牛相公处觅得筝》："楚匠饶巧思，秦筝多好音。"岑参《秦筝歌，送外甥萧正归京》："汝不闻秦筝声最苦，五色缠弦十三柱。"柳中庸《听筝》："抽弦促柱听秦筝，无限秦人悲怨声。"王湾《观搊（音chōu）筝》："虚室有秦筝，筝新月复清。弦多弄委曲，柱促语分明。"徐安贞《闻邻家理筝》："忽闻画阁秦筝逸，知是邻家赵女弹。"姚月华《怨诗寄杨达》："羞将离恨向东风，理尽秦筝不成曲。"张九龄《听筝》："端居正无绪，那复发秦筝。"等等。

宋代柴望《摸鱼儿》："君试按，秦筝未必如钟吕，乡心最苦。"陈允平《塞翁吟》："秦筝倦理梁尘暗，惆怅燕子楼空。"刘过《满江红》："薰风动，帘帷举。

秦筝奏，凌波舞。"汤恢《八声甘州》："隔屋秦筝依约，谁品冶春词。"吴泳《祝英台·春日感怀》："有时低按秦筝，高歌水调，落花外，纷纷人境。"晏殊《破阵子》："一点凄凉愁绝意，谩道秦筝有剩弦。"晏殊《踏莎行》："秦筝宝柱频移雁。"晏殊《飐人娇》："楚竹惊鸾，秦筝起雁。"晏几道《蝶恋花》："绿柱频移弦易断。细看秦筝，正似人情短。"晏几道《鹧鸪天》："秦筝算有心情在，试写离声入旧弦。"秦观《满庭芳》："东风里，朱门映柳，低按小秦筝。"张炎《西河》："闹红深处小秦筝，断桥夜饮。"朱敦儒《清平乐》："一曲秦筝弹未遍。无奈昭阳人怨。"

金代董解元《董解元西厢记》："多慧多娇性灵变，平生可喜秦筝。""不是秦筝合众听，高山流水少知音。"

元代刘永之《送刘子坚之袁城》："青年书记相知久，共按秦筝和玉箫。"王恽《水龙吟》："故家张乐娱宾，乐中无似秦筝大。"余阙《白马谁家子》："燕姬陈屡舞，楚女鸣秦筝。"

明代陈子龙《寒夜行兼忆舒章》："顾思归拥春风眠，十三雁柱秦筝前。"康海《仙吕·折桂令·即事》："一曲秦筝，万盏吴醪。"宋娟《题清风店》："十三工秦筝，十五好笔墨。"王稚钦《闻筝》："楚馆明娃出，秦筝逸响传。"文文水《和盛仲交元朗席上听筝诗》："汩汩寒玉泻秦筝，片片清声似断冰。"

清代陈寥士《蝶恋花》："手弄秦筝声自苦，梦中且觅回肠句。"顾文渊《余锦泉席上听众姬琵琶筝》："左秦筝，右琵琶，九枝蜡烛光如霞。"洪亮吉《消寒六集同人集花镜堂分赋青门上元灯词》："休放吴歌恼清听，四围筵上总秦声。"陆次云《满庭芳》："左抱琵琶，右持琥珀，胡琴中倚秦筝。"许穆堂《临江仙》："玉窗人静夜，银甲试秦筝。"等等。

图2　笔者（左）与流行古筝人梦词试奏蕉叶式小秦筝

从这些诗词歌赋中，我们可以看出秦筝在古代深受文人士大夫阶层的喜爱，是文人墨客宴宾、集会上的常客，亦可以看出秦筝音乐的诸多特点，如"吐绝调""弦多""柱促""逸响""声苦"等。因为秦筝源出秦地，又擅长悲、怨的秦声，故诗词中也常见用"秦声"来代称"秦筝"的。如南朝梁·孝元帝《和弹筝

人》中的"琼柱动金丝,秦声发赵曲",陈后主叔宝之《听筝》中的"秦声本自杨家解,吴歈那知谢傅怜";再如唐岑参《秦筝歌,送外甥萧正归京》中的"汝归秦兮弹秦声,秦声悲兮聊送汝",顾况《王郎中妓席五咏·筝》中的"秦声楚调怨无穷,陇水胡笳咽复通",白居易《筝》中的"楚艳为门阀,秦声是女工"等。

秦筝这种叫法一直延续到现在,更成为一种风格、流派的代名词。

第二,十四弦并非今人所创制,而是在古筝发展史上早就存在的形制。汉筝十二弦,到唐代又加一弦至十三弦。在很长一段时间,十二、十三弦二制并存,直到宋元之际十四弦出现。文人墨客用实际弦数代称古筝并将它入诗入词,为后世留下了宝贵的文献资料。

十二弦的记录多见于汉魏两晋时期的"筝赋",如晋傅玄《筝赋》:"中空准六合,弦柱拟十二月。"贾彬《筝赋》:"设弦十二,太簇数也;列柱参差,招摇布也。"据上可知,十二弦象征人间十二个月。

唐宋是古筝艺术的兴盛时期,其间留下的关于筝乐的资料也异常丰富。相比于十二弦的形制,十三弦的形制更受欢迎。在诗词中,文人墨客直接以十三弦代称古筝。比如:

"殷勤湘水曲,留在十三弦。"(唐·白居易《夜闻筝中弹潇湘送神曲感旧》)

"座客满筵都不语,一行哀雁十三声。"(唐·李远《赠筝妓伍卿》)

"大舶高帆一百尺,新声促柱十三弦。"(唐·刘禹锡《夜闻商人船中筝》)

"就中十三弦最妙,应官出入年方少。"(唐·吴融《李周弹筝歌》)

"十二三弦共五音,每声如截远人心。"(唐·薛能《京中客舍闻筝》)

"雁柱十三弦,一一春莺语。"(宋·欧阳修《生查子》)

"纤指十三弦,细将幽恨传。"(宋·晏几道《菩萨蛮》)

"雁柱鸾弦十有三,南山安石位岩岩。"(宋·杨备《听筝堂》)

"琢成红玉纤纤指,十三弦上调新水。"(宋·张孝祥《菩萨蛮·赠筝妓》)

"宝筝偏劝酒杯深,歌舞乍沉沉。秀指十三弦上,挑银击玉锵金。牙台锦面,轻移雁柱,低转新音。妙是不须银甲,向人说尽芳心。"(宋·曹勋《朝中措》)

"枫叶芦花暗画船,银筝断绝十三弦。"(元·顾德辉《泊阊门》)

"哀筝一抹十三弦,飞雁隔秋烟。"(元·张可久《双调·风入松·九日》)

"象牙指拢十三弦,宛转繁音哀且急。"(元·张昱《白翎雀歌》)

"梨园供奉曲,卿卿解写入十三弦。"(元·张翥《风流子·赏筝妓崔爱》)

"银筝鸣轧奏秦声,宝柱频移曲未成。听彻十三弦下语,陇云关月总愁生。"(明·高启《闻筝》)

"十三弦语轻,妾如泥着雨,郎似风吹紧,相逢却不离。"(清·孙廷璋《菩萨

蛮·咏筝人》）

"十三弦里声声怨，恁是何人？"（清·张晋《丑奴儿·听筝》）

十四弦形制产生于宋元之际。南宋无名氏《鬼董·周宝》："十四弦，胡乐也。江南旧无之，淳熙间，木工周宝以小商贩易安丰场，得其制于敌中，始以献群阊。遂盛行。"这里告诉我们的信息是十四弦的筝并非汉人原创，而属"胡乐"，是游牧民族的创造，这种原属"胡乐"的形制在木工周宝的改进后逐渐在江南盛行开来。南宋孟珙《蒙鞑备录·燕聚舞乐》："国王出师，亦以女乐随行，率十七八美女，极慧黠，多以十四弦等弹大官乐等曲，拍手为节，甚低，其舞甚异。"这里的"国王"指的是成吉思汗的骁将木华黎。孟珙是南宋抗金抗蒙名将，时代晚于《鬼董·周宝》所提及的淳熙年。从这里可以看出十四弦用于军队，属于行乐、军乐，起着与军鼓、号角一样的作用。用于行乐、军乐的十四弦形体会短小些，因为要考虑到便于携带。在元代，十三弦筝一般用于宫廷宴飨、迎宾礼节，如《元史·礼乐志》所提"筝，如瑟，两头微垂，有柱，十三弦"，又如《续文献通考》中"如瑟，两头微垂，有柱，十三弦"。十二弦则多用于寺院祭礼、诵经或民间盛会。

再如后来陆游《采桑子》："弹泪花前，愁入春风十四弦。"辛弃疾《丑奴儿》："晚来云淡秋光薄，落日晴天。落日晴天。堂上风斜画烛烟。从渠去买人间恨，字字都圆。字字都圆。肠断西风十四弦。"元顾瑛《玉山璞稿》："锦筝弹尽鸳鸯曲，都在秋风十四弦。"张可久的元曲："……三五夜花前月明，十四弦指下风生。可憎，有情，捧红牙合和《伊州令》。万籁寂，四山静，幽咽泉流水下声，鹤怨猿惊。"这里所提的"愁入""肠断"都是古筝音乐给人的一种感受，与唐宋时期所提及的"委曲""声苦"一脉相承，这也恰恰是古筝被称为"哀筝"的一个重要原因。

明王廷相《徐氏东园歌》："筝弦十四凤凰鸣，弹尽南声与北声。"这里告诉我们当时用十四弦可以弹奏南腔北调不同风格的乐曲，从另一个角度说明了十四弦筝在当时的盛行。

清代，十四弦筝还发展出七声音阶的定弦。在《清通典》中记载有："筝似瑟而小，十四弦各随宫调设柱和弦，以谐律吕。通体用桐木金漆，梁及尾边用紫檀，弦孔用象牙为饰……今十四弦，则五声二变为七，倍之，故为十四也。"这里说的"五声二变为七，倍之为十四也"，即指七声音阶的定弦。联系到1814年蒙古族文人荣斋所集《弦索备考》，其中所收录的《海青》一曲就是七声音阶的乐曲。既有七声音阶形制的筝，又有七声音阶的乐曲，是合乎情理的。乾隆嘉庆年间的"江南第一手"鞠士林在1860年所编的《闲叙幽音琵琶谱》抄本中也收录了此曲，称《平沙落雁》。据传，清康熙年间，曾有人用筝等四种乐器在宫廷合奏康熙根据琴曲改

编的《平沙落雁》。或许这里的"琴"就是"琵琶"的代称，有待考证。已故著名民族音乐家、中国音乐学院杨大钧教授旧藏一部清代遗制的筝，其长140厘米，筝首宽22.5厘米，筝尾宽20厘米。尾部向下微垂，筝首、筝尾均有底脚。如图3所示：

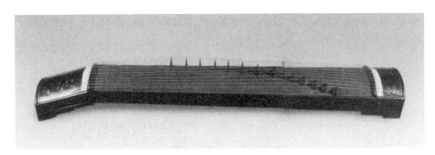

图3　清代遗制十四弦筝

十四弦并非今人独创，而是寻史觅古而制。在历史上，一种形制的诞生并非宣布另一形制的消亡和退出历史舞台，它们作为已有形制长时间并存于人们的现实生活中。比如元杨廉夫《无题·效商隐体四首》中"一双孔雀行瑶圃，十二飞鸿上锦筝"，告诉我们十二弦虽然兴盛于汉魏，又经过唐宋十三弦犹盛时期，但到了元代也并未消亡，而是与其他不同弦数、不同型号的筝并存于世。又明朱载堉《明郑世子瑟谱》中曰："今官举十五弦，而后世多用十四弦者。"这里告诉我们的信息就是虽然十五弦筝已经出现，并作为"官筝"，但世人还是使用十四弦的为多。这从诗词中常见到"十四弦"字眼和提法便知。这种现象恰如当今筝坛，十二、十三、十四、十五、十六、十八、二十一、二十三、二十五、二十六、二十八等各色形制的筝并存于世，俨然成为一个庞大的古筝家族，习筝者可以根据自己的需求进行选择。

第三，被称为"秦筝余绪"的"榆林筝"就是十四弦的形制。现世所造十四弦小筝，实乃现代人审美意识下，循旧制和今样而变化发展出的具有时代气息的形制。为区分当今通用的大筝以及80厘米半筝等一系列便携小筝，以实际弦数来称呼更具有明确性。

十四弦筝直到中华人民共和国成立后还有运用，主要是在北方的民间，如河南、陕西等地。比如在河南地区流行的是十三弦筝，间有运用十四弦者。在陕西，榆林清曲的流传地——边塞要镇榆林（蒙陕边界），则是用十四弦或十五弦筝，又以十四弦常见。

中华人民共和国成立初期，由于交通和信息的闭塞，人们一度认为秦筝已失传，成为绝响。

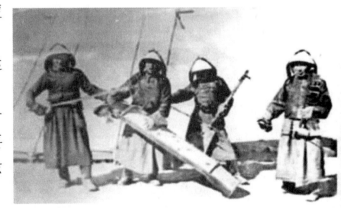

图4　20世纪三四十年代德王府阿斯尔乐队所用筝制

后来，研究者们在陕西的榆林地区发现了遗存那里的古筝，也就是后来被称为"秦筝余绪"的榆林筝。这种被视为"秦筝余绪"的榆林筝相传是一位清康熙年间从江南来此地做官的谭使君带来的。他不仅自己喜欢小曲，还允许戍城的士兵学曲奏乐，从而使得榆林曲子广泛传唱并在后世沿袭下来。当地的艺人在中华人民共和国成立之初，还多次参加当地以及北京的文艺调演（如民间艺人白葆金1957年参加晋京会演、朱学义1960年参加陕西会演等），从而可以看出这种文艺形式的影响力。当地的艺人根据南方传来的形制进行仿制，还曾把这种筝售往近邻的内蒙古。

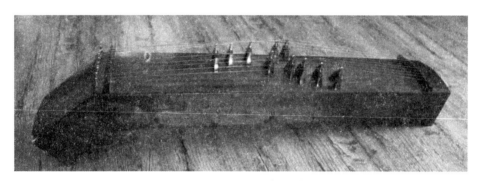

图5 十弦旧制蒙古筝

据秦筝教育家周延甲、理论家李世斌撰于1980年的《秦筝在秦——陕西榆林古筝考察报告》以及其中所提供的形制图样，榆林筝长135厘米，取桐木制，匣式共鸣体。尾部向下微垂，斜长22厘米，正如图3所示杨大钧教授所藏清代遗制筝。前梁后梁平行，首尾两端各镂弦孔14个，所用的琴弦是一样粗细的老弦。当然，传到榆林地区的这种筝也在某些方面做出了入乡随俗的变革，如饰纹质朴，上面雕琢有当地人喜好的具有"福寿双全"意义的蝙蝠图案，另在尾部安装有可用手旋转扭动的弦钮，便于紧弦转调。其演奏手法多为相对简易的古法，这与它长期作为说唱声腔的伴奏而没有发展为独奏形式有很大关系。

下面我们再来观察现世所流行传用的十四弦小筝。

这种小筝长70—75厘米不等，在长度上近于秦筝余绪——十四弦榆林筝的一半。由于形体的缩短，需要在结构上做出相应的改变。比如，废琴盒而改为可以向外掰开的琴盖，从而大大节省了制作的周期；尾部则直接沿用当下所通用的大筝式样，改向下微垂倾斜为平直。呈首稍宽尾稍窄的扁条状，前梁后梁平行。底板开有两到三个出音孔，开有两个的没有中音孔，开有三个的有中音孔，但往往向左偏，近后出音孔（穿弦孔）。这种设计是因为筝体偏短，没有设计专门配备的筝架，所以多置于腿上弹奏。而中音孔偏左靠近后出音孔或筝尾的设计刚好避开人腿，从而不会影响音量、音质、音色等。在弦、码的设置上，仍遵循一弦一码的配置，只不过码较普通常见大

筝要矮、小一些，所配置的琴弦也短。色彩除常见的红、黑，还出现如白、粉、蓝、紫、橙、绿等更多色彩，以满足今人不同的审美需求。

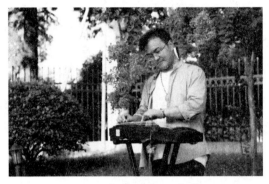
图6　笔者抚奏小秦筝

图7　笔者专为十四弦小秦筝设计的筝架

由于筝体变小，码与前梁的距离不能套用普通大筝的有效弦长长度，否则易断弦。要做适当的缩短，以符合小古筝的规格标准。琴弦的音色也需要通过合理调试，琴码不能太靠前，否则弦偏软，音就不够高亮、扎实；琴码也不能太靠后，一是太靠后不方便其他琴码的摆放，二是太靠后调同样的音高时容易断弦。在调音时同样可以采用移柱或者转轴两种方法。一般而言，"前其柱"（把筝码往右边移动）音高变高，"却其柱"（把筝码向左移动）音高变低。当然这在小筝上也不尽然。笔者发现一个现象，最低音的几根弦（一般是三根），把筝码左移音高则变高，把筝码右移音高却变低。这取决于筝码与前后梁之间的距离和琴弦的张力之间的关系，需要我们在实际的使用中注意。

十四弦小秦筝虽然筝体缩短变小，却仍然是古筝的具体而微者，仍然是"施弦高急，筝筝然也"的一件乐器。当然随着时代的不同，十四弦小秦筝与那个只用"硬"（大指单托）、"软"（食指单抹）、"八度大撮""八度小撮"和大指连托这几种简单奏法的"秦筝余绪"榆林筝已俨然不同，它可以通用20世纪五六十年代以来古筝艺术发展所总结的所有指法或技巧，所以理应在当下时代发挥它的艺术作用。

二、十四弦小秦筝在当下古筝普及教育中的作用

笔者专门给十四弦小秦筝编了口诀：小筝一十又四弦，初学入门巧认弦。随时随身活手指，舞台演出超便携。十四弦小秦筝，是当下为古筝爱好者携带方便而专门开发设计的微型小古筝。它适合初学入门，可随时随身携带活指，适合通俗音乐舞台演出，等等。形体的微型化、随身携带的便利，为这件乐器的普及增加了有力的砝码。乘着"传统文化进校园""非遗项目进校园"以及各类国学热的东风，很多校园人手一琴，用来活动手指，成为双手协调和开发智力的一个活态项目。通过对十四弦小秦

筝的基本指法、小型乐曲的学习，可窥斑见豹，来了解我国博大精深的古筝艺术。

"小筝一十又四弦，初学入门巧认弦。"大家知道，在通用的二十一弦筝上，有四根绿色（或红色）的弦，而在十四弦小秦筝上，只有三根绿色的弦，在音区区分上很明显，三根绿色的弦代表低、中、高三个音区，一目了然。也就是说，对于刚刚接触古筝的零基础学习者而言，十四弦小秦筝去掉了最低的一个八度音，在认弦上更方便和容易，而且在十四弦小秦筝上所学的基本内容又完全可以直接复制在大筝上。反过来，有大古筝基础的筝友完全可以把平时所学的一些筝法移植到小古筝上练习、弹奏。大筝、小筝在技巧、方法上是相通的，当然我们也需要做相应的调整，因为小筝琴弦数目减少，有些音找不到，我们就需要考虑是否需要移高八度弹奏，或者说是否可以用高八度音的重复等方法，这需要习筝者根据乐曲的实际情况去进行变化。而且，大筝、小筝弹奏所需要的力度、力道也是不尽相同的。这个道理同样适用于弹曲子。"杀鸡焉用牛刀"，弹小曲儿要符合小曲演绎的规律，不能在弦上一阵猛抽猛弹，打砸抠甩，因为小古筝有其自身独特的张力。

"随时随身活手指。"各色小筝作为古筝家族中的"尤克里里"，体型上就比大古筝占有独特的优势。相比之下，大筝只能放置在专门的一个空间，人们也不可能随时把165厘米上下长度的琴随时随地拎着走，这就体现出小筝的优势了。那么在同样是小筝的情况下，十四弦又体现出它的一些优势。大家知道，古筝的发展历史很重要且显性的一个方面就是琴弦弦数的增加。从秦汉时期的"相和歌"再到魏晋时期的清商歌辞，古筝先从为声腔伴奏，再到后世慢慢发展出筝独奏，这与琴弦弦数的增加有着密切的关系。可

图8　市面流通的各色练指器

以说，每增加一根琴弦，古筝艺术的发展就往前迈进了一步。在众多不同弦数的小筝中，每增加一根琴弦，人们可以弹奏的乐曲就会更多一些。目前，笔者为十四弦小秦筝所专门编配的教材可以弹奏到具有六级水平的专业曲子，如河南筝曲《山坡羊》《新开板》；也可以弹奏快速指序的一些乐曲片段，如《打虎上山》（赵曼琴编曲）、《塔塔尔族舞曲》（李崇望曲，高雁移植改编）等。就这个角度、层面而言，十四弦小秦筝俨然不只是一件玩具了。再举一个例子，有一种名为练指器的练指器具，它的作用正如其名，主要就是用于开手活指，随时可以通过练指，熟悉包括传统指序、快速指序等在内的各类指序，保持自身手指机能的灵活。与其他小筝相比而言，在同样便于携带的基础上，它却可以弹奏出正常的旋律，学习者可以开发、运用的领域更开阔和广泛。再如目前也较流行的80—90厘米的二十一弦半筝，最低音区的

一个八度由于弦长、张力的问题，调弦较麻烦，调半天也不见得准，而且松软音闷，正如可有可无的鸡肋。没有通用筝合适的琴弦张力，没有70厘米各类小筝的便利，另外形体短胖，在结构比例上欠协调，只能做平时日常的一些普通练习。

"舞台演出超便携。"2017年古筝春晚十二弦汉唐小筝的亮相无疑给习筝者带来一抹亮色，并使小筝逐渐风靡开来，成为炙手可热、令人爱不释手的微型形制。十三弦、十四弦也同样具有自己一批忠实粉丝。在笔者看来，几分钟的歌曲伴奏不必兴师动众用大筝，因为用大古筝去表演，要摆架、抱琴、搬凳，至少要三个人来服务，而小筝放在立式的X形架上，只需一人就可以把它端到舞台上。当然有习筝者纠结不同型号的音色问题。实际上，大筝有大筝独特的音色，小筝又有自己独到的特点，毕竟两个长短、胖瘦、厚薄不一的共鸣体，加上有效弦长长短和琴弦张力的不一以及所用琴弦的差异，它们的音色是不能相提并论的，不能强行画等号来比对。当然，对于音色，不见得所有的通用大筝都是好的。有很多人认为小筝音色肯定不怎么好，那么我们可以看一下小提琴之于大提琴以及低音贝斯，它们的音色是不具有可比性的，具有互相不能代替的特色。至于音色，一是依靠琴本身所用的材质（包括木材的优劣、琴弦的优劣）、工艺（如是否有音槽、各块板间的合和度）、结构（如共鸣箱的厚薄、音孔的大小）是否合理或到位。二是要在调试上下功夫研究，如琴码摆放的位置、有效弦长的长短、琴弦的松紧等都是影响音质音色的重要方面。三是通过多弹去开发它的音色。所有的新琴都带有一定的木性，只是程度问题。木性大的可能需要弹的时间久一点或许才能开发出所谓的音色。当然也有一些小筝因为各个环节都很到位，一开始就有好音色。四是最关键的一环，就是演奏者要多加强自身奏法的研究、揣摩，要用好的方法去奏琴。同样一架琴，不论大

图9　笔者十四弦小秦筝舞台演出照

图10　笔者十四弦小秦筝室内与户外教学

小、高低档，在高手和刚接触古筝的学习者、有方法者和没有方法者的弹奏下，音质音色肯定是不同的。

目前市面所见各色小筝不是通用大古筝的对立物，更不是大筝的代替品，而是大筝的有益补充，亦是当今筝族体系里的重要组成部分。在价格上，小筝相对于大古筝也经济实惠，可以满足人手一琴，可以实现人们室外授课的一些特殊需求。当然，因为其本身在形制上的个性，编配专门的教材是一个不容忽视的必需环节。

十四弦小秦筝，包括各色其他弦制的小古筝，是当今古筝普及教育的重要补充。它同样一弦一柱一定音，是通用大筝的具体而微者，是循古并遵循今人之审美观制作的。它以轻巧精致的外观、形体赢得了广大习筝者的喜欢，不仅可以用于幼儿的初级入门教学，走进当下各类国学班的国乐课堂，也可以练习在其音阶范围内的专业练习曲、乐曲，可以参与正常的舞台表演，等等。当然也需要广大从业者、学习者以一种开放的思维、开放的心态走近并认知这一筝族体系的又一宠儿。与众多型号的小筝一样，目前所流行的十四弦小秦筝也并非最终的定制，对于形制设计上的多样化探索、结构工艺上的改进以及音质音色上的不断提升，始终是筝乐爱好者们不断追求的一个课题。

（此文原名《古今两种视角看十四弦小秦筝——兼谈其在当下古筝普及教育中的作用》，发表于国家级核心期刊《乐器》，2018年第1—2期连载。收入此书，稍有改动）

第一单元　抹托练习与乐曲

学习说明：

抹，食指向里弹。符号为"丶"。

托，大指向外弹。符号为"凵"。

抹又称"小勾"，托指在民间又叫作"搭"，故抹托的组合又称为"小勾搭"。

学习要求：

通过食指与大指不同模式、不同指顺、不同节奏型的组合练习，达到两个手指的高度配合与协调，并加强两根手指指尖力度、爆发力的训练。

一、练习曲部分

1.顺序练习（上下行）

$1=D\ \frac{2}{4}$　　　　　　　　　　　　　　　　　　　　　　　　韩建勇　曲

2.跳跃练习（上下行）

$1=D\ \frac{2}{4}$　　　　　　　　　　　　　　　　　　　　　　　　韩建勇　曲

$3\ 6\quad 3\ 6\ |\ 1\ 3\quad 1\ 3\ |\ 2\ 5\quad 2\ 5\ |\ 6\ 2\quad 6\ 2\ |\ 1\ 3\quad 1\ 3\ |\ 5\ 1\quad 5\ 1\ |\ 5\quad -\ |$

$5\ 1\quad 5\ 1\ |\ 1\ 3\quad 1\ 3\ |\ 6\ 2\quad 6\ 2\ |\ 2\ 5\quad 2\ 5\ |\ 1\ 3\quad 1\ 3\ |\ 3\ 6\quad 3\ 6\ |$

$2\ 5\quad 2\ 5\ |\ 5\ 1\quad 5\ 1\ |\ 3\ 6\quad 3\ 6\ |\ 6\ 2\quad 6\ 2\ |\ 5\ 1\quad 5\ 1\ |\ 1\ 3\quad 1\ 3\ |$

$6\ 2\quad 6\ 2\ |\ 2\ 5\quad 2\ 5\ |\ 1\ 3\quad 1\ 3\ |\ 3\ 6\quad 3\ 6\ |\ 2\ 5\quad 2\ 5\ |\ 5\ 1\quad 5\ 1\ |\ 5\quad -\ \|$

3.反向练习

$1=D\ \dfrac{2}{4}$

韩建勇 曲

$1\ 5\quad 1\ 5\ |\ 6\ 3\quad 6\ 3\ |\ 5\ 2\quad 5\ 2\ |\ 3\ 1\quad 3\ 1\ |\ 2\ 6\quad 2\ 6\ |\ 1\ 5\quad 1\ 5\ |$

$6\ 3\quad 6\ 3\ |\ 5\ 2\quad 5\ 2\ |\ 3\ 1\quad 3\ 1\ |\ 2\ 6\quad 2\ 6\ |\ 1\ 5\quad 1\ 5\ |\ 5\quad -\ |$

$1\ 5\quad 1\ 5\ |\ 2\ 6\quad 2\ 6\ |\ 3\ 1\quad 3\ 1\ |\ 5\ 2\quad 5\ 2\ |\ 6\ 3\quad 6\ 3\ |\ 1\ 5\quad 1\ 5\ |$

$2\ 6\quad 2\ 6\ |\ 3\ 1\quad 3\ 1\ |\ 5\ 2\quad 5\ 2\ |\ 6\ 3\quad 6\ 3\ |\ 1\ 5\quad 1\ 5\ |\ 5\quad -\ \|$

知识点：

"抹"又称"小勾"，"托"又称"搭"，故抹托的组合又叫"小勾搭"。这是古筝学习过程中，所接触到的第一个最基础而又最重要的组合技法之一。练习1和练习2都是小勾搭技巧的巩固练习，练习3则是"反用小勾搭"的运用。

在古筝演奏中，有逆指、顺指指序。一般而言，要推顺忌逆。1、2、3三首练习曲都用的是顺指。如果用托抹（⌐）指序弹练习曲1、2，用抹托（⌐）指序弹练习曲3，就变成逆指了。

4. 变化弹奏练习

1=D 4/4 韩建勇 曲

知识点：

每小节中的单位时值叫作拍子，是乐曲中表示强弱规律的组织形式。2/4拍以四分音符为一拍，每小节有2拍，读"二四拍"，是强、弱的不断循环；3/4拍以四分音符为一拍，每小节有3拍，读"三四拍"，是强、弱、弱的不断循环。2/4、3/4是常见的单拍子，4/4、6/8是常见的复拍子。">"指强奏，"＜"指渐强。

5. 同弦抹托练习

1=D 4/4 韩建勇 曲

$\dot{1}\dot{1}\ \dot{1}\dot{1}\ \dot{1}\ \dot{1}\ |\ 6\ 6\ 6\ 6\ 6\ 6\ |\ 5\ 5\ 5\ 5\ 5\ 5\ |\ 3\ 3\ 3\ 3\ 3\ 3\ |$

$\dot{2}\ \dot{2}\ \dot{2}\ \dot{2}\ \dot{2}\ \dot{2}\ |\ \dot{1}\dot{1}\ \dot{1}\dot{1}\ \dot{1}\ \dot{1}\ |\ 6\ 6\ 6\ 6\ 6\ 6\ |\ 5\ 5\ 5\ 5\ 5\ 5\ |$

$3\ 3\ 3\ 3\ 3\ 3\ |\ 2\ 2\ 2\ 2\ 2\ 2\ |\ 1\ 1\ 1\ 1\ 1\ 1\ |\ 1\ -\ 1\ -\ \|$

知识点：

四分音符一般占有一拍的时值，如"6"，意即"6"占一拍。下面加横线，时值就减少，横线越多，所占时值就越少。如"6"，意即"6"占半拍时值；"6"，意即"6"占$\frac{1}{4}$拍的时值。

如下所示：

x　　　四分音符　　每音占一拍

xx　　　八分音符　　每音占$\frac{1}{2}$拍

xxxx　　十六分音符　每音占$\frac{1}{4}$拍

xxxxxxxx　三十二分音符　每音占$\frac{1}{8}$拍

如果横线加在音符后方，意味着时值加长。比如在四分音符后加一横线，如"6 -"，意即"6"音占两拍；如"6 - -"，意即"6"音占三拍；再如"6 - - -"，意即"6"音占四拍。如若时值已经超出小节线和拍号所示，则就要用到连线"⌒"这个符号了。

同弦抹托的弹奏要注意食指、大指的弹弦动作要快，从而做到尽量减少杂音的产生。

6.扩指缩指练习（一）

1=D $\frac{2}{4}$　　　　　　　　　　　　　　　　　　　　韩建勇 曲

5161 5161 | 3656 3656 | 2535 2535 | 1323 1323 | 6212 6212 | 5161 5161 |

3656 3656 | 2535 2535 | 1323 1323 | 6212 6212 | 5161 5161 | $\dot{5}$ - | $\dot{5}$ - |

6151 6151 | 1262 1262 | 2313 2313 | 3525 3525 | 5636 5636 | 6151 6151 |

1262 1262 | 2313 2313 | 3525 3525 | 5636 5636 | 6151 6151 | $\dot{1}$ - | $\dot{1}$ - ‖

7. 扩指缩指练习（二）（《铃儿响》）

1=D 4/4 韩建勇 曲

| 1̇161 5131 2131 5161 | 6656 3626 1626 3656 | 5535 2515 6515 2535 |

| 3̇323 1363 5363 1323 | 2212 6252 3252 6212 | 1̇161 5131 2131 5161 |

| 1̇5 1 5 2 5 — | 3252 6212 6252 3222 | 2131 5161 5131 2111 | 1626 3656 3626 1666 |

| 6515 2535 2515 6555 | 5363 1323 1363 5333 | 3252 6212 6252 3222 |

| 2131 5161 5131 2111 | ... |

8. 综合练习

1=D 4/4 韩建勇 曲

| 5 51 5151 5 1 | 6 62 6262 6 2 | 1 13 1313 1 3 |

| 2 25 2525 2 5 | 3 36 3636 3 6 | 5 51 5151 5 1̇ |

| 6 62 6262 6 2̇ | 1̇ 1̇3̇ 1̇3̇1̇3̇ 1̇ 3̇ | 2̇ 2̇5̇ 2̇5̇2̇5̇ 2̇ 5̇ |

| 3̇ 3̇6̇ 3̇6̇3̇6̇ 3̇ 6̇ | 5̇ 5̇1̇ 5̇1̇5̇1̇ 5̇ 1̇ | ... |

| 1563 5231 2615 6352 | 6352 3126 1563 5231 | 5231 2615 6352 3126 |

| 3126 1563 5231 2615 | ... |

二、乐曲部分

乐曲1

小鼓响咚咚

李重光 曲
韩建勇 编订

1 = D 3/4

中速 轻巧地

3 5 6 5 | 3 5 1 - | 3 5 1 6 | 3 6 5 - |

1 1 1. 6 | 5 5 3 - | 2 3 6 5 | 2 2 1 - ‖

乐曲2

茉 莉 花

江苏民歌
韩建勇 编订

1 = D 2/4

优美、抒情地

3 3 5 | 6 1 1 6 | 5 5 6 | 5 - :‖ 5 5 | 5 3 5 |

6 6 6 | 5 - | 3 2 3 | 5 5 3 2 | 1 1 2 | 1 - | 3 2 1 |

2 2 3 | 5 6 1 | 5 - | 2 2 3 | 2 3 1 6 | 5 - | 6 6 1 |

2 2 3 | 1 2 1 6 | 5 - | 6 6 1 | 2 2 3 | 1 2 1 6 | 5 - ‖

rit.

乐曲3

玛丽有只小羊羔

美国儿歌
韩建勇 编订

1 = D 2/4

轻快地

3. 2 1 2 | 3 3 3 | 2 2 2 | 3 5 5 | 3. 2 1 2 | 3 3 3 |

2 2 3 2 | 1 - | 3 3 2 1 2 | 3 3 3 | 2 2 2 2 |

3 5 5 5 | 3 3 2 1 2 | 3 3 3 | 2 2 2 3 2 | 1 1 ‖

第二单元 勾托练习与乐曲

学习说明：

勾，中指向里弹。符号为"⌒"。

勾托的组合又叫作"大勾搭""勾搭"。一般用于弹奏八度音阶。

学习要求：

手型是关键。学习、弹奏该部分练习曲、乐曲时，需要手型自然收拢，通过手臂循环往复的前后摆动来带动弹弦，以达到对各种节奏型的掌握。

一、练习曲部分

1. 顺序练习（上下行）

韩建勇 曲

2. 跳跃练习（上下行）

韩建勇 曲

3.反向练习

1= D 4/4　　　　　　　　　　　　　　　　　　　　　韩建勇 曲

5 5　5 5 | 1 1　1 1 | 6 6　6 6 | 2 2　2 2 | 1 1　1 1 | 3 3　3 3 |

2 2　2 2 | 5 5　5 5 | 3 3　3 3 | 6 6　6 6 | 5 5　5 5 | 1 1　1 1 |

1 - | 1 1　1 1 | 5 5　5 5 | 6 6　6 6 | 3 3　3 3 | 5 5　5 5 | 2 2　2 2 |

3 3　3 3 | 1 1　1 1 | 2 2　2 2 | 6 6　6 6 | 1 1　1 1 | 5 5　5 5 | 5 - ‖

知识点：

古筝学习、弹奏的手型是至关重要的，尤其对于初学入门者而言。了解古今弹奏的手型并能将它活学活用是以后能弹得更好的重要一环。在弹奏八度勾托练习时，建议学习者保持手型自然收拢，半握拳的状态，以免因为手指过早地打开，对以后快速指序的学习、弹奏有影响，特别是小孩学琴。因为小孩手小，而八度距离有些远，所以他们往往用力将手打开，从而能够得到弦。这样久而久之，势必会对以后更深入的学习和高级曲目的弹奏有影响。所以建议大家初弹勾托时，要学会收拢手型，借助腕臂部位的协调和惯性顺势将勾、托弹出。当然夹弹方法弹奏的除外。

"⌐" 意即大指、中指同时弹弦，称为大撮。得到的是和音的效果。

级进，指两个音间的音距在一度到二度（包括二度），而当两个音间的音距超过三度（包括三度）就是跳进了。通俗点讲，音符移动得小（少），是级进，跳进相比于级进要移动得大（多）些。如图所示：

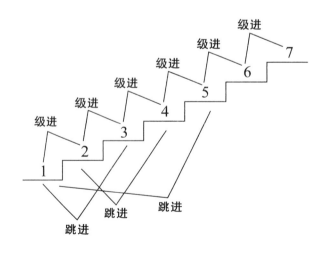

4. 变化弹奏练习

$1=D \quad \frac{4}{4}$ 韩建勇 曲

5. 节拍重音练习

$1=D \quad \frac{3}{4}$ 韩建勇 曲

6. X XX 与 XXX 节奏型练习（综合）

1=D 2/4　　　　　　　　　　　　　　　　　　　　　　　　　　　韩建勇 曲

知识点：

八分音符 X X　　　十六分音符 XXXX

前八后十六 X XX　　前十六后八 XXX

练习曲5中，同样音型的反复弹奏要注意快速触弦，尽量减少杂音产生。同时，要注意弹出 3/4 拍强弱弱的规律。

二、乐曲部分

乐曲1

希　望
（《大长今》主题曲）

1=D 3/4　　　　　　　　　　　　　　　　　　　　　　　　　　　任世现 曲
　　　　　　　　　　　　　　　　　　　　　　　　　　　　　　　韩建勇 编订

渐慢

乐曲2

蜗牛与黄鹂鸟

1=D 2/4
轻快、活泼地

台湾民歌
韩建勇 编订

$\underline{55}$ $\underline{5\ 5}$ $\underline{35}$ | $\underline{1\ 6}$ 5 | $\underline{55}$ $\underline{5\ 5}$ $\underline{32}$ | $\underline{1\ 3}$ 2 | 2. $\underline{3}$ $\underline{55}$ | $\underline{3}$ $\underline{32}$ $\underline{1\ 1}$ |

2. $\underline{3}$ $\underline{1\ 6}$ | $\underline{5\ 6}$ 5 | $\underline{55}$ $\underline{5\ 5}$ $\underline{35}$ | $\underline{1\ 6}$ 5 | $\underline{55}$ $\underline{5\ 5}$ $\underline{32}$ | $\underline{1\ 3}$ 2 |

2. $\underline{3}$ $\underline{5\ 5}$ | $\underline{3}$ $\underline{32}$ $\underline{1\ 1}$ | 2. $\underline{3}$ $\underline{1216}$ | $\underline{5}$ $\underline{56}$ 5 | $\underline{55}$ $\underline{5\ 5}$ $\underline{35}$ |

$\underline{1}$ $\underline{66}$ $\underline{5\ 56}$ | $\underline{1\ 2}$ $\underline{1212}$ | $\underline{3}$ $\underline{33}$ $\underline{2\ 2}$ | 1 — | $\dot{5}$ — ‖
　　　　　　　　　　　　　　　　　　 rit.　　　　p

乐曲3

送　别
（李叔同改编学堂乐歌）

1=D 4/4

奥德威曲
韩建勇 编订

$\underline{5\ \dot{5}}$ $\underline{3\ \dot{5}}$ $\dot{1}$ $\dot{1}$ | $\underline{6\ 6}$ $\underline{1\ 6}$ $\dot{5}$ 5 | $\underline{5\ \dot{5}}$ $\underline{1\ 2}$ $\underline{3\ 3}$ $\underline{2\ \dot{1}}$ | 2 $\dot{2}$ 2 $\dot{2}$ |

$\underline{5\ \dot{5}}$ $\underline{3\ \dot{5}}$ $\dot{1}$ $\dot{1}$ | $\underline{6\ 6}$ $\underline{1\ 6}$ $\dot{5}$ 5 | $\underline{5\ \dot{5}}$ $\underline{2\ 2}$ $\underline{3\ 3}$ $\underline{2\ 2}$ | 1 $\dot{1}$ 1 $\dot{1}$ |

6 $\dot{6}$ $\dot{1}$ $\dot{1}$ | 6 $\dot{6}$ $\dot{1}$ $\dot{1}$ | $\underline{6\ 6}$ $\underline{\dot{1}\ \dot{1}}$ $\underline{6\ 6}$ $\underline{3\ 3}$ | 2 $\dot{2}$ 2 $\dot{2}$ |

$\underline{5\ \dot{5}}$ $\underline{3\ \dot{5}}$ $\dot{1}$ $\dot{1}$ | $\underline{6\ 6}$ $\underline{1\ 6}$ $\dot{5}$ 5 | $\underline{5\ \dot{5}}$ $\underline{2\ 2}$ $\underline{3\ 3}$ $\underline{2\ 2}$ | 1 $\dot{1}$ 1 $\dot{1}$ |

$\underline{5\ \dot{5}}$ $\underline{3\ \dot{5}}$ $\dot{1}$ $\dot{1}$ | $\underline{6\ 6}$ $\underline{1\ 6}$ $\dot{5}$ 5 | $\underline{5\ \dot{5}}$ $\underline{1\ 2}$ $\underline{3\ 3}$ $\underline{2\ \dot{1}}$ | 2 $\dot{2}$ 2 $\dot{2}$ |

$\underline{5\ \dot{5}}$ $\underline{3\ \dot{5}}$ $\dot{1}$ $\dot{1}$ | $\underline{6\ 6}$ $\underline{1\ 6}$ $\dot{5}$ 5 | $\underline{5\ \dot{5}}$ $\underline{2\ 2}$ $\underline{3\ 3}$ $\underline{2\ 2}$ | 1 $\dot{1}$ $\dot{1}$ — ‖
　　　　　　　　　　　　　　　　　　　　　　　　rit.

第三单元　四点练习与乐曲

学习说明：

"勾托抹托"是传统古筝演奏中常见且常用的指序模式。由于是对"勾托抹托"指法的固定运用，弹奏四下，每一下都是清晰饱满的音点效果，所以叫作"四点"，一般用于演奏江南风格古筝曲或浙派古筝曲。

学习要求：

四点的练习特别讲究什么时间出什么手指的顺序，在弹奏快速时，需要保持旋律线条的衔接性、连贯性，还要保持每个音点颗粒的清晰扎实。

一、练习曲部分

1. 顺序练习（上下行）

$1=D \ \frac{2}{4}$　　　　　　　　　　　　　　　　　　　　　　　　韩建勇　曲

```
5 5 2 5 | 6 6 3 6 | 1 1 5 1 | 2 2 6 2 | 3 3 1 3 | 5 5 2 5 | 6 6 3 6 |
1 1 5 1 | 1 1 5 | 1 - | 1 1 5 1 | 1 1 5 1 | 6 6 3 6 | 6 6 3 6 |
5 5 2 5 | 5 5 2 5 | 3 3 1 3 | 3 3 1 3 | 2 2 6 2 | 2 2 6 2 | 1 1 5 1 |
1 1 5 1 | 6 6 3 6 | 6 6 3 6 | 5 5 2 5 | 5 5 2 5 | 5 2 | 5 - | 5 - ||
```

2. 跳跃模进（上下行）

$1=D \ \frac{2}{4}$　　　　　　　　　　　　　　　　　　　　　　　　韩建勇　曲

```
5555 1111 | 6666 2222 | 1111 3333 | 2222 5555 | 3333 6666 | 5555 1111 | ♭1 - |
1111 5555 | 6666 3333 | 5555 2222 | 3333 1111 | 2222 6666 | 1111 5555 | ♭5 - ||
```

3. 节奏变化练习

1=D 4/4　　　　　　　　　　　　　　　　　　　　　　　　　　　韩建勇 曲

4. 缩指练习

1=D 2/4　　　　　　　　　　　　　　　　　　　　　　　　　　　韩建勇 曲

5. 综合练习（《清泉》）

1=D 2/4　　　　　　　　　　　　　　　　　　　　　　　　　　　韩建勇 曲

知识点：

古筝演奏中，"勾托抹托"的指序有专门的叫法，叫作"四点"。顾名思义，古筝是断音乐器，发出的声音是具有颗粒性的，又因是弹奏了"勾、托、抹、托"四下，所以叫作"四点"。在古筝演奏中，可以采用提弹、压弹两种方法弹奏这种指序。一般在北派，如河南、陕西筝曲中，往往用压弹的方法，弹奏时发力到位、扎实、音色饱满，民间一般称"套指四点"。南派尤其是浙江等派，往往采用提弹的方法，弹奏时运指轻快活泼，音色圆润。"四点"技巧是浙江筝派最主要和具有代表性的技法之一。

二、乐曲部分

乐曲1

校园夕歌
（学堂乐歌）

李叔同 曲
韩建勇 编订

$1=D$ $\frac{2}{4}$

乐曲2

月儿弯弯照九州

江苏民歌
韩建勇 编订

1 = D 2/4

提 示：

该曲是一首苏南民歌，旋律优美，舒缓而流畅。与同为江苏民歌音调的《孟姜女》在旋法、音调上有异曲同工之妙。弹奏时，要讲究颗粒清晰基础上旋律的连贯、流动，有弹性。

乐曲3

康 定 情 歌

四川民歌
韩建勇 编订

1 = D 2/4

抒情地

乐曲4

八 板 曲

江南民间乐曲
韩建勇 编订

1=D 2/4

轻快、流畅地

(一)

(二)

rit.

知识点：

写在乐曲左上角的1=D、1=G、1=C、1=A等记号，被称为调号。1=D指的是"1"主音在键盘（如钢琴）D的位置，1=G指的是"1"主音在键盘G的位置。常见的古筝用调有D、G、C、F、A、E、♭B等。

古筝的转调有按弦转调、移柱转调。在传统流派中的潮州、陕西、客家及粤乐筝曲中，常常通过左手在左侧弦段按弦轻重的变化来进行调式、调性的转变。比如潮乐中轻六变重六，陕西乐曲中花音苦音的变换运用，都是通过按弦变调做到的。

适用由"3"（mi）做"1"（do）弦转调的有D转G、G转C、C转F、F转♭B等；

适用由"1"（do）做"3"（mi）弦转调的有D转A、A转E、E转B等。

由"3"做"1"法，是将所有mi音筝码向右移高半音；

由"1"做"3"法，是将所有do音筝码向左移低半音。

第四单元 撮指练习与乐曲

学习说明：

撮指是古筝演奏中的和音奏法。最基本的包括大撮、小撮两种。大撮主要用于弹奏八度和音，小撮主要用于弹奏小于八度的弦位和音阶。

学习要求：

撮类指法的弹奏需要掌握手指同时落指触弦发声，要注意手指间的协调、手指触弦的角度以及避免指甲相互碰撞发出杂音等。连续运用撮指弹奏同样琴弦时，需要体会皮球落地的那种弹力。

一、练习曲部分

1. 勾小撮练习

$1=D$ $\frac{2}{4}$ 韩建勇 曲

2. 大小撮练习

$1=D$ $\frac{2}{4}$ 韩建勇 曲

3. 节奏变化练习

4. 扩指缩指练习

5.弹跳练习

1=D 2/4　　　　　　　　　　　　　　　　　　　　　　　　　　韩建勇 曲

[乐谱]

知识点：

古筝弹奏中，很容易因触弦方法不当产生一些杂音，尤其是在连续弹奏同度音或相同音符（或琴弦）时，需要快速抓弦，尽可能减少杂音。大撮小撮是古筝学习中较早接触的和音奏法。尤其是勾小撮技巧，是左手弹奏常用的和音伴奏技巧，习筝者平时要加强练习。

二、乐曲部分

乐曲1

白云飘飘

1=D 3/4　　　　　　　　　　　　　　　　　　　　　　　　　刘明将 曲
　　　　　　　　　　　　　　　　　　　　　　　　　　　　　韩建勇 编订

[乐谱]

乐曲2

共产儿童团歌

苏联歌曲
韩建勇 编订

1=D 4/4

(sheet music - numbered notation)

乐曲3

快乐的啰嗦

彝族民间乐曲
韩建勇 编订

1=D 2/4

(sheet music - numbered notation)

乐曲4

春江花月夜

琵琶古曲
韩建勇 编订

1=D 4/4

[sheet music notation]

乐曲5

嘎达梅林

蒙古族民歌
韩建勇 编订

1=D 4/4

沉稳地

[sheet music notation]

渐慢

乐曲6

绣 罗 裙 调

东 北 民 歌
韩建勇 编订

1=D 2/4

第五单元　指序练习与乐曲

学习说明：

古筝演奏中，一托一抹、一勾一劈是基础。尤其是越往后学，越会发现平时加强指顺的积累和练习对于古筝学习、演奏的重要性。本单元通过对不同手指、不同指法的组合运用，来锻炼手指的协调性和独立性。要掌握贴弦提弹的奏法。

学习要求：

通过对不同指序的组合练习，体会手指间的协调和独立弹弦的能力。弹奏快速指序时，最忌讳的是手指大幅度地上下跳动，这样既影响弹琴速度的提升，又影响正常音色、性能的发挥。要在好的演奏状态下，坚持慢练，然后不断练习提速，直到各手指又快又稳地触弦。

一、练习曲部分

1. 三连音练习（上下行）

$1=D\ \dfrac{2}{4}$　　　　　　　　　　　　　　　　　　　韩建勇　曲

知识点：

将基本音符划分成均等的三部分，称为"三连音"，可以等分1拍、2拍或4拍，每个音响 $\dfrac{1}{3}$、$\dfrac{2}{3}$、$\dfrac{4}{3}$ 拍。这是一种给人以节奏错位、不稳定感觉的变化节奏型。乐谱中以 "$\overset{3}{\text{×××}}$" 来表示。日常生活中，我们喊人名（×××）的节奏，一般就是用三连音。实际演唱、演奏中，三个

音中的第一个音往往要稍微延长一点时间。我们的国歌《义勇军进行曲》中就使用了一些三连音，如谱：

1=G 2/4

庄严地

1. 3 5 5 | 6 5 | 3. 1 5̂5̂5̂ | 3 1 | 5̂5̂5̂ 5̂5̂5̂ | 1 - | ……

2. 十六分音型练习（上下行）

1=D 2/4　　　　　　　　　　　　　　　　　　　　　　　　　　韩建勇 曲

5616 5616 | 3565 3565 | 2353 2353 | 1232 1232 | 6121 6121 | 5616 5616 |

3565 3565 | 2353 2353 | 1232 1232 | 6121 6121 | 5616 5616 | 5 6 1 |

1656 1656 | 2161 2161 | 3212 3212 | 5323 5323 | 6535 6535 | 1̇656 1̇656 |

2̇161 2̇161 | 3̇212 3̇212 | 5̇323 5̇323 | 6̇535 6̇535 | 1̇656 1̇656 | 1̇ 56 1̇ ‖

> **知识点：**
>
> 贴弦提弹，是古筝演奏中一种非常重要的触弦法，在现代筝曲中运用尤其广泛。贴弦指的是贴、停靠在琴弦上，提弹是手指向斜上方提奏到手心。上面两首分指练习曲均用贴弦提弹法弹奏。前一根手指弹弦的同时，后一根手指完成贴弦的动作或做好弹弦前的准备，不要上下跳动弹奏。

3. 传统现代指序比较练习（一）

1=D 4/4　　　　　　　　　　　　　　　　　　　　　　　　　　韩建勇 曲

6 1 5 6 1 1 5 1 | 5 6 3 5 6 6 3 6 | 3 5 2 3 5 5 2 5 | 2 3 1 2 3 3 1 3 |

1̇ 2 6 1 2 2 6 2 | 5 6 3 5 6 6 3 6 | 3 5 2 3 5 5 2 5 | 5̇/5 - - - |

5 5 2 5 2 3 5 5 | 6 6 3 6 3 5 6 6 | 1̇ 1 5 1 5 6 1̇ 1 | 2̇ 2 6 2 6 1̇ 2̇ 2 |

4. 传统现代指序比较练习（二）

1=D 4/4

韩建勇 曲

5. 正反指序练习（一）

1=D 4/4　　　　　　　　　　　　　　　　　　　　　　　　　　　韩建勇 曲

[古筝谱]

知识点：

正反指序与顺指逆指是两个不同的概念。顺指不一定全部都是正指序，反指序也不一定全是逆指。像练习曲5中，"6̇1"和"1̇6̇"都是顺指，却用了正指序和反指序两种指序，这条练习曲亦可以用无名指、中指交替弹奏，下行用"⌒ʌ"（勾打）指序，上行用"ʌ⌒"（打勾）指序。需要单独练习一下无名、中二指间的协调。"ʌ"是无名指打指的符号，是无名指向里弹弦。一般用于弹奏分指或琶音、分解和弦等。

6. 正反指序练习（二）

1=D 2/4　　　　　　　　　　　　　　　　　　　　　　　　　　　韩建勇 曲

[古筝谱]

```
6532 6532 | 5321 5321 | 3216 3216 | 2165 2165 | 1653 1653 | 1 6 5 3 |
3561 2165 | 5612 3216 | 6123 5321 | 1235 6532 | 2356 1̇653 | 356i̇ 2i̇65 |
56i̇2 3216 | 6123 5321 | 1235 6532 | 2356 1̇653 | 2356 1̇ | 1̇653 2356 |
6532 1235 | 5321 6123 | 3216 5612 | 2165 356i̇ | 1̇653 2356 |
6535 1235 | 5321 6123 | 3216 5612 | 2165 356i̇ | 2165 1 ||
```

二、乐曲部分

乐曲1

竹 马
（学堂乐歌）

民 间 曲调
韩建勇 编订

1 = D 2/4

天真活泼地

```
3 12 | 3 12 | 3 5 | 3 - | 3 12 | 3 5 | 3 21 | 2 - |
2 61 | 2 61 | 2 2 | 2 - | 5 32 | 1 2 32 | 1 - | 1̇ - ||
```

歌词：

小小儿童志气高，想要马上立功劳。
两腿夹着一竿竹，洋洋得意跳又跳。（沈心工填词）

乐曲2

卖 报 歌

聂 耳 曲
韩建勇 编订

1 = D 2/4

天真地

```
5 5 5 | 5 5 5 | 3 5 6 53 | 2 3 5 | 5 3 5 32 | 1 3 2 |
3 3 2 | 6 1 2 | 6 6 6 5 | 3 6 5 | 5 3 2 3 | 5 |
```

该歌曲创作于1933年，聂耳曲，安娥填词。1934年歌剧《扬子江暴风雨》公演，剧中的主人公"小毛头"饰演卖报童并公开演唱了此歌。音乐积极向上，满怀对未来光明的憧憬和希望。

乐曲3

八 段 锦

江西民歌
韩建勇 编订

1=D 2/4

知识点：

常用的力度术语或标记如下：

中文	意文	简写
强	*forte*	***f***
弱	*piano*	***p***
较强	*mezzo forte*	***mf***
较弱	*mezzo piano*	***mp***
极强	*fortissimo*	***ff***
极弱	*pianissimo*	***pp***
渐强	*crescendo*	*cresc.* / <
渐弱	*diminuendo*	*dim.* / *decresc.* / >

后面带附点的音符叫附点音符。常见的有附点四分音符，记作"X·"；附点八分音符，记作"X·"；附点十六分音符，记作"X·"。附点的作用是延长前面音符时值的 $\frac{1}{2}$。比如：X· = X + X，X· = X + X。

休止符是表示音乐停顿的符号，在简谱中用"0"表示。四分休止符记作"0"，表示休止一拍；八分休止音符记作"0"，表示休止半拍；十六分休止符记作"0"，表示休止 $\frac{1}{4}$ 拍。

速度指的是音乐行进的快慢程度，常见的如慢速、中速、快速，也有写作慢板、中板、快板的，亦有民间以板序来标记速度的，如山东筝曲中的大板第一、大板第二、大板第三、大板第四。"♩=84"指的是乐曲每分钟奏84拍，"♩=108"指的是乐曲每分钟奏108拍。

"‖: :‖"是反复记号。结尾不同时，就需要记作 | 1. :‖ 2. ‖ |，俗称"跳房子"。弹奏第一遍时经过 | 1. :‖ |，第二遍则跳过 | 1. :‖ |，直接奏 | 2. :‖ |。"|"表示小节线，"‖"为终止线。

第六单元 劈指练习与乐曲

学习说明：

劈，大指向里弹。符号为"㇉"。

劈指一般不单独用于弹奏，而是与托或其他指法（如大撮）组合运用。

学习要求：

通过学习，掌握大指指关节提弹和大指大关节压弹两种触弦方法，为以后更深入学习不同地域风格的乐曲打下坚实的技术基础。不论大关节还是指关节运动，都要讲究触弦的爆发力和足够的音量，要达到托指与劈指力量上的均衡。

一、练习曲部分

1. 托劈顺序练习（上下行）

$1=D$ $\frac{2}{4}$ 韩建勇 曲

2. 托劈跳跃练习（上下行）

1=D 2/4　　　　　　　　　　　　　　　　　　　　　　　韩建勇 曲

| 1̇ 1̇ 1̇ 1̇ | 5 5 5 5 | 6̇ 6̇ 6̇ 6̇ | 3̇ 3̇ 3̇ 3̇ | 5̇ 5̇ 5̇ 5̇ | 2̇ 2̇ 2̇ 2̇ |

| 3̇ 3̇ 3̇ 3̇ | 1̇ 1̇ 1̇ 1̇ | 2̇ 2̇ 2̇ 2̇ | 6 6 6 6 | 1̇ 1̇ 1̇ 1̇ | 5 5 5 5 |

| 6 6 6 6 | 3 3 3 3 | 5 5 5 5 | 2 2 2 2 | 3 3 3 3 | 1 1 1 1 |

| 2 2 2 2 | 6̣ 6̣ 6̣ 6̣ | 1 1 1 1 | 5̣ 5̣ 5̣ 5̣ | 5̣ 3̣ 5̣ 5̣ | 5̣ 5̣ 1 1 |

| 6̣ 6̣ 2 2 | 1 1 3 3 | 2 2 5 5 | 3 3 6 6 | 5 5 1̇ 1̇ | 6 6 2̇ 2̇ |

| 1̇ 1̇ 3̇ 3̇ | 2̇ 2̇ 5̇ 5̇ | 3̇ 3̇ 6̇ 6̇ | 5̇ 5̇ 1̇̇ 1̇̇ | 1̇ 6̇ 1̇̇ 1̇̇ | 1̇̇1̇̇5̇5̇ 6̇6̇3̇3̇ |

| 5̣5̣2̣2̣ 3̣3̣1̣1̣ | 2̣2̣6̣6̣ 1̣1̣5̣5̣ | 6̣6̣3̣3̣ 5̣5̣2̣2̣ | 3̣3̣1̣1̣ 2̣2̣6̣6̣ | 1̣1̣5̣5̣ 5̣5̣5̣5̣ | 5̣ — ‖

3. 夹弹触弦练习

1=D 2/4　　　　　　　　　　　　　　　　　　　　　　　韩建勇 曲

| 5̣ 5̣ 5̣ 5̣ | 6̣ 6̣ 6̣ 6̣ | 1 1 1 1 | 2 2 2 2 | 3 3 3 3 | 5 5 5 5 | 6 6 6 6 |

| 1̇ 1̇ 1̇ 1̇ | 1̇ — | 1̇ 1̇ 1̇ 1̇ | 5 5 5 5 | 6 6 6 6 | 3 3 3 3 |

| 5 5 5 5 | 2 2 2 2 | 3 3 3 3 | 1 1 1 1 | 2 2 2 2 | 6̣ 6̣ 6̣ 6̣ |

| 1 1 1 1 | 5̣ 5̣ 5̣ 5̣ | 6̣ 6̣ 6̣ 6̣ | 3̣ 3̣ 3̣ 3̣ | 3̣3̣ — | 3̣3̣3̣3̣ 3̣3̣3̣3̣ |

| 5̣5̣5̣5̣ 5̣5̣5̣5̣ | 6̣6̣6̣6̣ 6̣6̣6̣6̣ | 1111 1111 | 2222 2222 | 3333 3333 | 5555 5555 |

知识点：

练习曲3中出现的"5555"实际上又称撮摇技巧。这种技巧在北派如河南筝曲、陕西筝曲中运用较多。"┗┓┗"只是其中的一种指序，还有"┗┓┗┓"，如"11111"或"55551"。弹奏中需要用到压弹弦，出音扎实、稳定。

4. 锣鼓节奏练习（一）

韩建勇 曲

5. 锣鼓节奏练习（二）

韩建勇 曲

6. 大撮劈指组合练习（《纺织忙》节选）

1=D 2/4

中速

刘天一 曲

7. 十六分音型练习（《大八板》双催练习）

1=D 1/4

♩=132

韩建勇 曲

第六单元 劈指练习与乐曲

$$5\underset{.}{5}22 \mid 3\underset{.}{3}32 \mid 1\underset{.}{1}11 \mid 6\underset{.}{6}6\dot{1} \mid \dot{1}\dot{1}\dot{1}2 \mid 5555 \mid 5555 \mid 3333 \mid 5555 \mid$$

$$3355 \mid \dot{1}\dot{1}\dot{1}\dot{1} \mid 66\dot{1}\dot{1} \mid \dot{1}\dot{1}66 \mid \dot{1}\dot{1}33 \mid 22 \mid 0\overset{\flat\dot{5}}{5} \mid 0\overset{\flat}{2} \mid \overset{\flat\dot{3}}{3}2 \mid \overset{\flat\dot{1}}{1}0 \parallel$$

知识点：

"催奏"是潮乐中常用的变奏手弦，较为常见的有：

（1）利用指序习惯，增加音符的"催奏"弦。比如在板音基础上加一音，变为"一点一催"（又称"单催"）；在板音基础上加三音变为"三点一催"（又称"双催"）；由板音加四音变为"四点一催"（也是"双催"的一种）；由板音加七音变为"七点一催"（又称"双叠催"）。

原谱及各种催法比照如下：

```
3    5    1    2    3 …                             原谱

3 2  5 3  1 1  2 2  3 2 …                           单催

3332 5553 1111 2222 3332 …                          双催

3 3332 5 5553 1 1111 2 2222 3 3332 …                双催

33333332 55555553 11111111 22222222 33333332 …双叠催
```

（2）在板音基础上加固定音，如固定加"**5**"（工尺谱中的"六"字），故称"驻六""不断六"等。

（3）通过改变节奏型进行催奏。如将 x x 改为 x x x 等。

二、乐曲部分

乐曲1

儿童舞曲

周延甲 曲
韩建勇 编订

1=D 2/4

轻快跳跃地

[乐谱略]

注：

此曲原出于周延甲《儿童筝曲15首》，编者根据旋律进行托劈技巧的重编。

知识点：

重音记号有以下几种表示方法："∧"、">"、"*sf*"。

一般"∧"或">"记在音符上方，"*sf*"记在音符下方，都表示该音要奏得坚定有力。

当"∧"与">"同时出现时，如"$\overset{\wedge}{6}\overset{>}{6}$"谱例，意即">"要奏得更强有力。

"*sfp*"则表示很强后接着很弱。

"⌒"是延长记号，记在音符上面。它表示要根据乐曲需要，对音符的时值做自由延长。

如《花非花》……| 6 2·3 1 — ||。乐曲在结束时需要做渐慢处理，在做渐慢的同时，还要注意延长号的作用，不要拘泥于该音的正常节拍、时值。

乐曲2

阿细跳月

1=D 2/4

彝族民间音调
韩建勇 编订

乐曲3

秧 歌 舞

陕 北 民 歌
韩建勇 编订

1=D 2/4

```
5 6 5 6 | 1̇ 1̇ | 5 1̇ 6 5 | 3 3 | 3 6 5 3 | 2 2 |
2 3 2 3 | 5 6 5 1 | 2 5 3 2 | 1 2 1 3 | 1 3 2 1 | 6̣ 1 6̣ 2 |

2 5 3 2 | 1 1 | L L | L L | L L | L L |
6̣ 2 1 6̣ | 5 6 5 1 | 2 6 1 1 | 2 6 1 1 | 3 2 3 2 | 1 3 2 2 |

1 2 1 6 | 5 6 5 | 5 6 6 5 6 | 1̇ 6 6 1̇ 1̇ | 5 1̇ 1̇ 6 5 | 3 2̇ 2 3 3 |

3̇ 6 6 5 3 | 2 1 1 2 2 | 2 5 5 3 2 | 1̇ 6 6 1̇ 1̇ | 2̇ 6 6 5 | 2̇ 6 6 5 |

3 2 2 3 2 | 1̇ 3 6̣ | 1̇ 2 2 1̇ 6 | 5 6 6 2̣ | 1̇ 1̇ 1̇ 6 | 5 6 5 ‖
```

知识点：

D调五声音阶 { 简谱：**1 2 3 5 6**
唱名：do re mi sol la
音名：D E #F A B

在用古筝专用调音器调音时，一般指针刚好停在中间位置，意即音调准了。当然，在调音前要确定好所需要调的调。如调D调，将按钮按至D调、自动挡后，从第1根弦 i̇（倍高do）往下行，调音器显示屏上会显示所对应的弦、音名，如1D、2B、3A、4#F、5E、6D、7B、8A、9#F、10E……依此类推。当指针指到中间停稳变绿灯时，音即调准。

第七单元 同指连弹技巧练习与乐曲

学习说明：

同指连弹多弦，顾名思义，即连续运用同一种指法弹奏。包括连托、连抹、连勾、连劈，均是古筝演奏常用的技巧。

连托一般用于弹奏下行级进音阶，连抹、连勾、连劈一般用于弹奏上行级进音阶。

学习要求：

同指连弹奏法是学习花指、划奏的基础。后者是同指连弹奏法在一定程度上更为自由的运用。弹奏连托一般要借助扎桩的技巧，末音一般采用提弹的奏法。练习时，要有强弱变化的概念：演奏上行级进音阶时，力度一般由弱到强；演奏下行级进音阶时，力度一般由强到弱。不论力度上的强弱，发出的声音都必须是扎实的，具有穿透力的。

一、练习曲部分

1.连托练习（一）（上下行）

$1=D$ $\frac{2}{4}$

韩建勇 曲

2. 连托练习（二）（上下行）

1=D 2/4　　　　　　　　　　　　　　　　　　　　　　韩建勇 曲

3. 连抹练习

1=D 2/4　　　　　　　　　　　　　　　　　　　　　　韩建勇 曲

渐慢　　p

4. 连勾练习

1=D 2/4　　　　　　　　　　　　　　　　　　　　　　韩建勇 曲

5. 连托连勾连抹综合练习

1=D 2/4 韩建勇 曲

(Sheet music notation)

6. 花指练习（一）

1=D 4/4 韩建勇 曲

(Sheet music notation)

7. 花指练习（二）（蒙古小调）

1=D 4/4

韩建勇 曲

轻快、连贯地

知识点：

"△"主要有两种意思，需要看标注在音符的上方还是下方。标在上方的，如 $\overset{\triangle}{1}$，表示左手固定按音的技巧，意即"1"这个音并不是直接弹"1"本音或该弦，而是弹"6"音，用左手迅速将其按到"1"音。标在音符下方的，如"$\underset{\triangle}{3}$"，表示"3"音弹奏时需要提弹。一般而言，连续弹奏的指法如连托、连抹、连勾等，末音（最后一个要弹的音）需要提弹，这样可以保证手指间的连贯。

"✻"是花指的符号。根据不同手指的弹奏，可以分为连托花、连抹花、连勾花、连劈花等多种；根据在谱中所记位置和占不占时值，可以分为正板花、板前花两种。正板花占据正拍时值，板前花则不占正拍时值，起到装饰点缀的作用。

二、乐曲部分

乐曲1

童　　年

1=D 4/4

罗大佑 曲
韩建勇 编订

知识点：

扎桩指的是小指或其他各指停靠、停于琴首前梁外侧或弦上，给予弹弦手指以一定的辅助或支撑。扎桩并非一种指法，而是帮助手指弹弦稳定、有力的一种辅助技巧。提弹法、压弹法都可以用扎桩来辅助，以压弹法的运用最为典型。

乐曲2

大 黄 牛

安 徽 民 歌
韩建勇 编订

$1=D$ $\frac{2}{4}$

中速

第七单元 同指连弹技巧练习与乐曲

乐曲5

阿里山的姑娘

1=D 4/4

台湾民歌
韩建勇编订

活泼地

乐曲6

减字花

1=D 2/4

河南曲子曲牌
韩建勇编订

平稳地

知识点：

河南筝派是我国北方的一个重要流派，在全国有着深远的影响力。这首小曲是河南曲子中的一个小曲牌。这种牌子曲原来带有唱词，后来艺人只弹不唱，渐渐脱离出来成为短小精巧的古筝小品。小曲中，运用了连托、大关节托劈及先托后勾的反向指序。乐曲又叫《小剪剪花》《剪字花》《剪靛花》等。

第八单元 左手揉奏技巧练习与乐曲

学习说明：

揉奏技巧与弹奏技巧、摇奏技巧是古筝演奏的三大技巧。揉奏技巧又叫作按弦技巧，是包括按颤揉滑四大件在内的所有的左手做韵的技巧。

fa、si作为七声音阶中的基本组成音节，即用数字"4""7"表示，没有专门的指法符号表示。

颤音有大小轻重长短之分，小颤、轻颤用"～"表示，大颤、重颤用"ᵚᵚ""≋"表示。

滑音有上、下、回滑之分。上滑用"ʃ"表示；下滑用"ʅ"表示；回滑用"⌒"表示，指的是上滑、下滑各一次；上滑、下滑无数次即成为揉弦，用"υ"表示。

学习要求：

1.学会颤音技巧后，要在所学的乐曲中加颤润色，做到左右手弹按尾随。

2.古筝真正的精髓和灵魂在于左手，加入左手后古筝的学习难度也增加了。学习者不要单凭右手弹奏乐曲旋律，要更多地加强自身听力的训练与培养，形成较好的听辨能力和音高、音准的概念。

3.在所有古筝左手润音技巧中，颤音和揉弦一直是筝界混淆不分的敏感区，学习者要加以区分和正确运用。

一、练习曲部分

（一）按音练习曲

1.基本按音"**4、7**"练习（一）

1=D 2/4

韩建勇 曲

2. 基本按音"4、7"练习（二）

1=D 2/4　　　　　　　　　　　　　　　　　　　　　　　　韩建勇 曲

1 2 3 3 | 1 2 3 3 | 3　4 | 5　- | 3 3 4 4 | 5　- |

1 2 3 3 | 1 2 3 3 | 2　3 | 1　- | 2 2 3 3 | 1　- |

1 2 3 3 | 1 2 3 3 | 4　5 | 6　- | 4 4 4 5 | 6　- | 7 7 6 |

5 5 4 | 3　2 | 1　- | 3 4 3 2 | 1　- | 3　2 | 1　- ‖

3. 基本按音"4、7"节奏变化练习

1=D 4/4　　　　　　　　　　　　　　　　　　　　　　　　韩建勇 曲

1　2　3　4 | 5　6　7　i | i　7　6　5 | 4　3　2　1 |

1　2 2　3　4 4 | 5　6 6　7　i i | i　7 7　6　5 5 | 4　3 3　2　1 1 |

1.1 2.2 3.3 4.4 | 5.5 6.6 7.7 i.i | i.i 7.7 6.6 5.5 | 4.4 3.3 2.2 1.1 |

1　5　-　5 | 1　2　3　4 | 5　6　7　i | i　7　6　5 |

4　3　2　1 | 1111 2222 3333 4444 | 5555 6666 7777 iiii |

iiii 7777 6666 5555 | 4444 3333 2222 1111 | 1̈　2̈　3̈　4̈ |

5　6　7　i | i　7　6　5 | 4　3　2　1 | 1̈　1̈　♭1̈　- ‖

知识点：

轮指是现代古筝演奏常用的技法。弹奏时，采用不同的贴弦提弹法，即打弦弹奏法。"人"为三指轮，中、食、大三指依次弹"⌒ ⌐ ⌙"，"÷"为四指轮，无名、中、食、大四指依次弹"∧ ⌒ ⌐ ⌙"。

4. 基本按音 "4、7" 练习之和音形式（《溜冰圆舞曲》节选）

$1=D$ $\frac{3}{4}$

瓦尔托依费尔 曲
韩 建 勇 编订

中速

知识点：

瓦尔托依费尔是法国著名的音乐家，曾任宫廷芭蕾艺术指导与皇室钢琴师，一生作有200首圆舞曲，故享有"法国圆舞曲之王"美誉。这首乐曲完成于1882年。当时欧洲冬天盛行滑冰，他便采用圆舞曲形式，来描绘人们在滑冰时来往穿梭的欢愉场面。以上仅节选乐曲的一部分作改编练习。

（二）颤音练习曲

1.颤音基本练习之平颤（一）（音阶练习）

$1=D$ $\frac{2}{4}$

韩建勇 曲

2. 颤音基本练习之平颤（二）（四点练习）

1=D 2/4　　　　　　　　　　　　　　　　　　　　　　　韩建勇 曲

知识点：

颤音是一种在右手取得弦音后，左手通过将余音按压（力度据音乐需要而定）从而使乐音得以美化的一种左手润音技巧。颤音有很多种类，如根据施力大小、效果轻重、频率及幅度大小分为平颤、重颤、小颤、大颤等；又如根据时间的长短而奏的持续颤音，根据不同技法的组合而形成的按颤、滑颤等多种形式。平颤即小颤音，轻巧不改变音高，符号为"～～"；重颤所施加压力要大，按的幅度也大，频率也快，变音效果明显，符号为"～"或"～～"。

3.颤音基本练习之重颤（综合练习）

1=D 4/4　　　　　　　　　　　　　　　　　　　　　　　　　韩建勇 曲

4.颤音基本练习之持续颤音

1=D 2/4　　　　　　　　　　　　　　　　　　　　　　　　　韩建勇 曲

说明：

该练习曲亦可用"⌒⌐⌐⌐"指序练习。右手在弹奏同音时，左手的颤音要持续不间断。

（三）滑音练习曲

1. 上滑音练习（一）

1=D 2/4　　　　　　　　　　　　　　　　　　　　　　　韩建勇 曲

2. 上滑音练习（二）

1=D 4/4　　　　　　　　　　　　　　　　　　　　　　　韩建勇 曲

说明：

此曲为节奏性上滑音练习曲，须注意节奏"x. x"的时值。

3. 下滑音练习

1=D 4/4　　　　　　　　　　　　　　　　　　　　　　　韩建勇 曲

4.上、下滑音综合练习

5.回滑音练习（一）

6. 回滑音练习（二）

1=D 2/4

韩建勇 曲

知识点：

回滑音有上方回滑音、下方回滑音两种。前者记为"∽"，后者记为"∼"。前者是右手弹完后，左手完成按松的动作，即先上滑再下滑；后者是左手先压，右手弹完，左手松开再上滑一次。

7. 揉弦练习

1=D 2/4

韩建勇 曲

8. 滑音揉弦综合练习

1=D 4/4

韩建勇 曲

9. 固定按音练习

$1=D$ $\dfrac{3}{4}$

韩建勇 曲

知识点：

颤、按、滑、揉是古筝左手最为基本且最为重要的润音技巧。颤音与揉弦是两个明显不同的技巧与概念，具体的差别在于左手施力的大小、弦音改变的轻重、按弦的幅度等方面，不能混为一谈。

二、乐曲部分

乐曲1

小 红 帽

1=D 2/4

巴西儿歌
韩建勇 编订

天真地

乐曲2

我是一个粉刷匠

1=D 2/4

波兰儿歌
韩建勇 编订

中速 天真地

乐曲3

小 星 星

1=D 4/4

法国儿歌
韩建勇 编订

安详地

乐曲4

小 步 舞 曲

1=D 3/4

约·塞·巴赫曲
韩建勇 编订

轻快地

乐曲5

四季歌

日本民歌
韩建勇 编订

1=D 4/4

(sheet music notation)

乐曲6

两只老虎

传统儿歌
韩建勇 编订

1=D 2/4

天真地

乐曲7

陇 东 小 调

1=D 2/4

陇东民歌
韩建勇 编订

知识点：

"②"即"②"，固定按音的记法。表示不弹空弦本音，而是弹低音位的音，按至所需音高。如"②"表示右手弹"1"，左手快速将其按到"2"音。

"#4"，在"3"弦上按出。比"原位音4"、"微升4"都高。

按音中还有一种八度双按音，如《小星星》曲中"4444"，食、中、无名三指并拢呈弧形按压在低八度的"4"音，大指按压在高八度的"4"音，边弹边按边颤。注意左手手掌重心，做到不偏不倚，按到所需的"4""4"音。

乐曲8

杜鹃圆舞曲
(主题音调)

乔 纳 逊 曲
韩建勇 编订

1=D 3/4

轻巧地

乐曲10

卡普里岛

意大利歌曲
韩建勇 编订

1=D 2/4

渐慢

乐曲13

荷塘月色

张　超 曲
韩建勇 编订

1 = C 或 D　4/4

优美、安静地

乐曲14

南 泥 湾

马　可曲
韩建勇 编订

1=D 2/4

歌唱地

[乐谱]

知识点：

轮指，即几根手指按一定顺序、次序，依次弹奏同一根弦，如三指轮、四指轮等，是现代古筝演奏常用的技巧。在传统的民间筝曲中，也有以大指来回奏托劈称为"轮"的，如河南筝曲；也有将中指大指弹奏"⌒⌐"称为"轮"的，如汉调筝曲；等等。

乐曲15

拥 军 小 唱

陕北民歌
韩建勇 编订

1=D 2/4

中速 愉快地

[乐谱]

乐曲16

采 花 调

1=D 2/4

四川民歌
韩建勇 编订

中速稍快 活泼地

第八单元 左手揉弦技巧练习与乐曲

乐曲17

丢丢仔铜

1=D 4/4

台湾民歌
韩建勇 编订

轻快、活泼地

乐曲18

三十里铺

1=D 2/4

陕北民歌
韩建勇 编订

优美地

乐曲19

桔 梗 谣

朝鲜族民歌
韩建勇 编订

1=D 3/4

欢乐地

演奏说明：

这是一首朝鲜族十分有名并且传唱广泛的民间歌曲，又名《道拉基》。乐曲是3拍子，弹奏时，除注意乐曲的节拍重音外，还要注意整个乐句的力度布局，不要将强弱弱的强弱规律一直延续到底。谱中标"△"的音符，意即固定按音，是将下方音按至此音。如"△3"是在"2"音上按变得来的。"∽"为颤音，要符合朝鲜族民间歌腔的作韵要求。"↓1"是点音的意思，在右手弹完"1"音后，左手要在"1"音弦段左侧快速点按一下，产生比较轻巧、迅疾的点按效果。

乐曲20

北京的金山上

西藏民歌
李贤德 编配

1=D 2/4
♩=72

第九单元　邻弦同音练习与乐曲

学习说明：

邻弦同音，意即相邻的两根弦达到同度音高，包括双托、双抹、双勾、双劈等几种常见的指法技巧，常用于北派如山东、河南、陕西等筝曲的演奏中。

学习要求：

学习古筝不能仅仅拘泥于指法的学习上，而是需要有更为开阔的思维和视野，要学习古筝的"弹"法。"弹法"的概念要大于"指法"，比如吃弦的深浅、触弦的角度等。在这里，邻弦同音绝非弹弦的手指多托、多抹、多勾、多劈一根弦那么简单，而是需要学习者适当调整弹弦手指入弦的角度。与此同时，要体会按弦的深浅、快慢及双手的协调。

一、练习曲部分

1. 双托练习

$1=D$　$\frac{4}{4}$　　　　　　　　　　　　　　　　　　　　　　　　　　　　韩建勇　曲

（曲谱）

2. 双抹练习

$1=D$　$\frac{2}{4}$　　　　　　　　　　　　　　　　　　　　　　　　　　　　韩建勇　曲

（曲谱）

第九单元 邻弦同音练习与乐曲

3. 双托双抹综合练习

1=D 2/4 韩建勇 曲

4. 双勾双劈综合练习

1=D 4/4 韩建勇 曲

知识点：

邻弦同音，顾名思义，即相邻的两弦达到同度音的奏法。弹奏时，用手指同时弹响两根弦后，左手将低音的一弦，按至高音一弦的音高，使两弦成为同度音。获得相邻同音的奏法包括双托、双抹、双勾、双劈、双打等。

5.八度双托练习

1=D 2/4

韩建勇 曲

知识点：

八度双托，意即在弹奏八度大撮和音基础上，右手大指弹奏双托。因是三个音的和音，所以在效果上又加重一层，无论是相对于八度和音而言，还是双托奏法而言，其效果较之前的大撮加重，故又名"重撮"。

二、乐曲部分

乐曲1

绣 金 匾

1=D 2/4

陕北民歌
韩建勇 编订

深切、赞颂地

乐曲2

绣 荷 包

云南花灯调
韩建勇 编订

1=D 4/4

优美、活泼地

乐曲3

摇篮曲

1=D 2/4

东北民歌
韩建勇 编订

舒缓地

（乐谱）

乐曲4

小看戏

1=D 2/4

东北民歌
韩建勇 编订

小快板

（乐谱）

乐曲5

阿 里 郎

朝鲜族民歌
韩建勇 编订

1=D 3/4

渐慢

乐曲6

剪剪花

民间曲牌
韩建勇 编订

$1=D$ $\frac{2}{4}$

中速 优美地

第九单元 邻弦同音练习与乐曲

乐曲8

送情郎

1=D 2/4

东北民歌
韩建勇 编订

乐曲9

太阳出来喜洋洋

1=D 2/4

明朗地

四川民歌
韩建勇 编订

第十单元 摇奏技巧练习与乐曲

> **学习说明：**
>
> 摇奏技巧向来被学习者看作古筝学习和演奏中难度系数最大的技巧。其特点是将音变点为线，作为长音使用。摇指的内涵是很丰富的，单就其种类就有数十种之多，如大指摇、食指摇，长摇、短摇，抒情性摇、爆发性摇等。教学者在教学过程中需要积累、涉猎各种不同种类摇指技巧的曲例，才能对摇奏有更为丰富而深刻的认知与了解。

一、练习曲部分

1.稀摇练习（一）

韩建勇 曲

2.稀摇练习（二）

韩建勇 曲

3.密摇练习（一）

1=D 4/4

韩建勇 曲

(sheet music notation)

4.密摇练习（二）（《菊花台》）

1=D 2/4

周杰伦 曲
韩建勇 编订

5. 撮摇练习（一）

6. 撮摇练习（二）

7. 短摇练习（一）

1=D 2/4　　　　　　　　　　　　　　　　　　　　　　　　韩建勇 曲

555 555 | 666 666 | 111 111 | 222 222 | 333 333 | 555 555 |

666 666 | 111 111 | 222 222 | 333 333 | 555 555 | 666 666 |

111 111 | 1 - | 111 111 | 666 666 | 555 555 | 333 333 |

222 222 | 111 111 | 666 666 | 555 555 | 333 333 | 222 222 |

111 111 | 666 666 | 555 555 | 333 333 | ♭5/5 - ‖

8. 短摇练习（二）

1=D 2/4　　　　　　　　　　　　　　　　　　　　　　　　韩建勇 曲

555 666 555 333 | 555 666 555 333 | 5566 5533 5566 5533 | 5533 5533 5555 3 |

666 111 666 555 | 666 111 666 555 | 6611 6655 6611 6655 | 6655 6655 6666 5 |

111 222 111 666 | 111 222 111 666 | 1122 1166 1122 1166 | 1166 1166 1111 6 |

222 333 222 111 | 222 333 222 111 | 2233 2211 2233 2211 | 2211 2211 2222 1 |

333 555 333 222 | 333 555 333 222 | 3355 3322 3355 3322 | 3322 3322 3333 2 |

555 666 555 333 | 555 666 555 333 | 5566 5533 5566 5533 | 5533 5533 5555 3 |

111 555 6611 555 | 666 333 5566 333 | 555 222 3355 222 | 333 111 2233 111 |

$\underline{\underline{222}}$ $\underline{\underline{666}}$ $\underline{\underline{1122}}$ $\underline{\underline{666}}$ | $\underline{\underline{111}}$ $\underline{\underline{555}}$ $\underline{\underline{6611}}$ $\underline{\underline{555}}$ | $\underline{\underline{666}}$ $\underline{\underline{333}}$ $\underline{\underline{5566}}$ $\underline{\underline{333}}$ | $\underline{\underline{555}}$ $\underline{\underline{222}}$ $\underline{\underline{3355}}$ $\underline{\underline{222}}$ |

$\underline{\underline{333}}$ $\underline{\underline{111}}$ $\underline{\underline{2233}}$ $\underline{\underline{111}}$ | $\underline{\underline{222}}$ $\underline{\underline{666}}$ $\underline{\underline{1122}}$ $\underline{\underline{666}}$ | $\underline{\underline{111}}$ $\underline{\underline{555}}$ $\underline{\underline{6611}}$ $\underline{\underline{555}}$ | ♭5̇/5̣ - ♭5̇/5 - ‖

9. 长摇练习（顺序练习）

1=D 4/4 韩建勇 曲

| 1~ - - - | 2~ - - - | 3~ - - - | 5~ - - - |

| 6~ - - - | 1̇~ - - - | 2̇~ - - - | 3̇~ - - - |

| 5̣~ - - - | 6̣~ - - - | 1~ - - - | 1~ - 6̣ - |

| 5̣ - 3̣ - | 2̣ - 1 - | 6 - 5 - | 3 - 2 - |

| 1~ - 6̣~ - | 1~ 2~ 3~ - | 2~ 3~ 5~ - | 3~ 5~ 6~ - |

| 5~ 6~ 1̇~ - | 6~ 1̇~ 2̇~ - | 1̇~ 2̇~ 3̇~ - | 2̇~ 3̇~ 5̇~ - ‖

10. 长摇练习（跳跃练习）

1=D 4/4 韩建勇 曲

| 1~ - - - | 2~ - - - | 1~ - - - | 3~ - - - | 1~ - - - |

| 5~ - - - | 1~ - - - | 6~ - - - | 1~ - - - | 1̇~ - - - |

| 1̇~ - - - | 6~ - - - | 1̇~ - - - | 5~ - - - | 1̇~ - - - |

| 3~ - - - | 1̇~ - - - | 3~ - - - | 1̇~ - - - | 2~ - - - |

11. 带装饰音的旋律性摇指练习（《太阳最红，毛主席最亲》）

1=D 4/4

王锡仁 曲
韩建勇 编订

12. 带装饰音的爆发性摇指（《春到拉萨》节选）

1=D 2/4

史兆元 曲

知识点：

密摇和稀摇都是将托劈组合连续弹奏。前者一般连续以三十二分以上时值弹奏，后者一般以十六分时值弹奏。这两种摇指以托劈为基础，强调大指弹奏的独立，也是北派如山东、河南筝曲常用的技巧。密摇如《花流水》中"3 23 5 │"的"5"，要奏为"55555555"；稀摇如《琴韵》中的"2235 5532 │ 1 1 ……"，又如《玉女绣针》中的"1111 6165 │ 3532 ……"。

撮摇是大撮与大指摇（可以是托劈，也可以是劈托）连接使用的指法组合。该法在北派的河南、陕西筝派中运用很多。短摇，要强调爆发性，强调颗粒的结实饱满；大摇要讲究气息的连贯，换弦时要弱切入，慢慢加强力度。

13. 游指练习

1=D 2/4

韩建勇 曲

$$\underset{\overset{⑥___}{}}{\underline{\dot1\dot1\,77\,\,6655}} \mid \underset{}{\underline{{}^\sharp4433\,\,2211}} \mid \underset{\overset{③___}{}}{\underline{1122\,\,33{}^\sharp44}} \mid \underset{\overset{⑥__}{}}{\underline{5566\,\,77\dot1\dot1}} \mid \overset{\frown}{\dot1}\,\,\overset{\frown}{\dot5}\mid \overset{\frown}{\dot5}\,\,-\,\parallel$$

知识点：

游摇是河南筝曲中常用的富有丰富表情意义的技法之一。游摇最典型的特点在于"游"，即游动、游走，右手根据乐曲曲情需要在弦段上左右游动、游走，从而得到不同的音色效果。在右手变换弹弦点时，弹奏的力度要做相应变化，一般而言，右手弹弦由内而外变化，力度一般做由弱到强的变化，音色则由柔和松透到明亮扎实。在右手做游摇的同时，左手做相应力度的大颤，左右手的协调配合，往往达到大快人心、酣畅淋漓的戏剧性效果。

14.扣摇练习

1＝D 2/4

韩建勇 曲

（曲谱）

知识点：

扣摇，符号"⇌"。左手食、大指紧控弦，与右手触弦点同，先由左向右，再由右向左来回浮动，同时右手做大指摇。此技法为浙派筝代表人物王昌元首创并运用于名曲《战台风》中，是一种具有模拟风、雨效果的技巧。在民间，如河南筝派中，艺人们往往把夹弹的大撮动作形象地称为"扣"，而大撮与摇的组合就被理所当然地称为"扣摇"了。在这里，我们要做好概念上的区分。

15. 勾摇练习（《小城故事》节选）

1=D 2/4

汤 尼 曲
韩建勇 编订

知识点：

勾摇技巧，俗称"双"，在陕西筝曲中有较多的运用。在摇之前先勾弹一下旋律音的低八度音，从而使旋律听起来不冲、衔接性更好。实际上，这也是一种加装饰音的奏法。弹奏时，第一下很关键，力度要控制好，不能太强、太突兀，不能反客为主，影响到旋律音的正常弹奏。

16. 双摇练习

1=D 2/4

韩建勇 编订

二、乐曲部分

乐曲1

百花进行曲

佚名曲
韩建勇 编订

乐曲4

海滨群鸟

日本民歌
韩建勇 编订

1=D 3/4

稍慢

乐曲5

五哥牧羊

1=D 2/4

陕北民歌
韩建勇 编订

乐曲6

朝 天 子

富阳梅花锣鼓曲牌
韩 建 勇 编订

1=D 2/4

5.6 3235 | 6.12 6765 | 3.23 5632 | 1. 53 | 1.53 2321 | 6765 6561 |

5 53 2356 | 1. 56 ‖: 1 16 1612 | 3. 5 6 1 | 5653 2356 | 3. 23 |

5.6 3235 | 6.12 6765 | 3.23 5632 | 1. 53 | 2 23 2327 | 6765 6.1 |

5 53 2356 | 1. 56 | 1.16 1612 | 3. 5 6 1 | 5653 2356 |

3. 23 | 5.6 3235 | 6.12 6765 | 3.23 5632 | 1. 53 |

[1.2.3.] [4.]
2 23 2327 | 6765 6 1 | 5 53 2356 | 1. 56 :‖ 1 - ‖
渐慢

乐曲7

苏 珊 娜

美 国 歌 曲
韩建勇编订

1=D 2/4

轻快活泼地

12 | 35 5.6 | 53 1 12 | 3 33 21 | 2. 12 | 35 5.6 | 53 1.2 |

3 33 22 | 1. 12 | 35 5.6 | 53 1.2 | 3 33 21 | 2. 12 |

35 5.6 | 53 1.2 | 3 33 22 | 5 61 | 1 4445 | 6. 66 |

5 5 3
2 2 15 | 2. 12 | 35 5.6 | 53 1.2 | 3 33 2356 | 1. 12 |

101

十四弦小秦筝演奏教程

第十一单元　双手弹奏练习

学习说明：

"右手职弹，左手司按"是大众对传统古筝通常性的认知。20世纪50年代，山东风格古筝曲《庆丰年》的问世，开启了双手弹筝的先河，并在现代古筝乐曲创作上发挥了积极的引领和向导作用。随后大批双手弹奏的古筝曲相继问世，开启了古筝艺术发展的新局面，并使古筝呈现出其所特有的时代性风貌。左手参与弹奏成为现代古筝艺术表现力的重要组成部分，并受到现代学习者的青睐。

学习要求：

通过学习理论知识和一定的实际训练，左手能做到为右手做各种程度的伴奏或复调演奏。要注意由慢到快的练习方法、步骤，将左手逐步地、合理地开发，参与到实际的双手演奏中来。

一、练习曲部分

1.双手小勾搭练习（一）

1=D 2/4　　　　　　　　　　　　　　　韩建勇　曲

2. 双手小勾搭练习（二）

1=D 2/4　　　　　　　　　　　　　　　　　　　　　　　　　　　韩建勇 曲

（乐谱）

3. 双手勾搭练习（一）

1=D 2/4　　　　　　　　　　　　　　　　　　　　　　　　　　　韩建勇 曲

（乐谱）

4.双手勾搭练习（二）

1=D 2/4 韩建勇 曲

5.双手四点练习（一）

1=D 2/4 韩建勇 曲

6. 双手四点练习（二）

1=D 2/4　　　　　　　　　　　　　　　　　　　　　　　　韩建勇 曲

7. 双手四点练习（三）

1=D 2/4　　　　　　　　　　　　　　　　　　　　　　　　韩建勇 曲

第十一单元 双手弹奏练习

8. 和音伴奏练习（一）

1=D 2/4 韩建勇 曲

9. 和音伴奏练习（二）

1=D 2/4 韩建勇 曲

10. 双手分指练习（一）

1=D 2/4　　　　　　　　　　　　　　　　　　　韩建勇 曲

11. 双手分指练习（二）

1=D 2/4　　　　　　　　　　　　　　　　　　　韩建勇 曲

12. 双手分指练习（三）

1=D 2/4

韩建勇 曲

14.双手分解和弦练习

1=D 2/4

韩建勇 曲

17. 双手点弹练习（二）

18. 双手点弹练习（三）

二、乐曲部分

乐曲1

上 学 歌

北京市小学歌唱教研组集体 曲
韩　　建　　勇 编订

1 = D 2/4

♩=80 欢快 活泼地

乐曲2

三只熊

朝鲜族童谣
韩建勇 编订

乐曲3

小苹果
（《猛龙过江》主题曲）

王太利 曲
韩建勇 编订

This page is sheet music (numbered musical notation) for 十四弦小秦筝演奏教程 and contains no extractable prose text.

第十一单元　双手弹奏练习

乐曲4

卖　报　歌

聂　耳 曲
孙文妍 订谱

1=D 2/4

♩=80 活泼 跳跃地

弹奏说明：

谱中的"$\frac{1}{1}$、$\frac{2}{2}$"要根据十四弦小秦筝弦数，改弹为"1、2"。

乐曲5

牧 马 山 歌

云 南 民 歌
沙里晶 编曲

$1=D$ $\frac{2}{4}$

(二)

第十二单元 其他指法与综合练习

学习说明：

本单元主要列举了除前述指法技巧之外，古筝演奏中常用的其他几种指法技巧，包括琶音、泛音、柱音、轮指等。

一、练习曲部分

1. 琶音练习（一）

$1=D$ $\frac{2}{4}$

韩建勇 曲

弹奏说明：

此练习曲为由两个音组成的短琶音曲，触弦发音时要求轻巧。

2. 琶音练习（二）

$1=D$ $\frac{2}{4}$

韩建勇 曲

第十二单元 其他指法与综合练习

3. 琶音练习（三）

1=D 2/4　　　　　　　　　　　　　　　　　　　　　　　　韩建勇 曲

弹奏说明：

此练习曲练习正序、倒序琶音，要求连贯流畅。"↓"指由高到低，依次弹响。可以相对加重第1音所弹音的力度。

4.琶音、和音综合练习

$1=D$ $\frac{2}{4}$

韩建勇 曲

5.泛音练习（一）

$1=D$ $\frac{2}{4}$

韩建勇 曲

第十二单元 其他指法与综合练习

6. 泛音练习（二）（《梅花三弄》节选）

琴曲移植

1=D 2/4

7. 泛音练习（三）（《广陵散》节选）

琴曲移植

1=D 2/4

8. 柱音练习

韩建勇 曲

1=D 2/4

9.轮指练习

1=D 2/4

韩建勇 曲

二、乐曲部分

乐曲1

看 星 星

1=D 2/4

佚 名 曲
韩建勇 编订

第十二单元 其他指法与综合练习

乐曲2

龙

印尼儿歌
韩建勇编订

1=D 4/4

乐曲3

泥娃娃

佚名曲
韩建勇编订

1=D 2/4

中速 温柔地

乐曲4

彩云追月

1=D 2/4

任光 曲
韩建勇 编订

第十二单元 其他指法与综合练习

乐曲5

小 镰 刀

刘 明 将曲
韩 建勇 编订

1=D 2/4

第十二单元　其他指法与综合练习

弹奏说明：

乐曲轻快流畅、跳跃，一气呵成。弹奏时，注意指序，手型自然收拢，充分体会并做到指尖发力，要求颗粒清晰，线条连贯。双手轮抹时，动作幅度不要太大，并根据乐曲、乐句本身的音乐性做相应的力度变化。"κ"是在高音"i"弦筝码左侧弦段，右手食指抵住弦，大指托弹，产生一种梆子的音响效果。

乐曲6

知道不知道

陕 北 民 歌
韩建勇 编订

1=D 2/4

中慢板　优美抒情地

乐曲7

快乐的农夫

1=D 4/4

舒　曼 曲
韩建勇 编订

第十二单元 其他指法与综合练习

乐曲8

伏尔加船夫曲

俄罗斯民歌
韩建勇 编订

$1 = D$ $\frac{4}{4}$

乐曲9

知 音

1=D 4/4

王　酩 曲
韩建勇 编订

深情地

第十二单元 其他指法与综合练习

乐曲10

兰 花 草

台湾校园民谣
韩建勇 编订

$1=D \quad \frac{4}{4}$

乐曲11

步 步 高

广东音乐
韩建勇 编订

$1=D \quad \frac{2}{4}$

乐曲12

妆 台 秋 思

1=D 2/4

古曲
韩建勇 编订

中慢

第十二单元　其他指法与综合练习

附录1：古筝艺术文论

古筝名曲解题与赏析

（传统篇）

韩建勇

在民族乐器中，筝已经有两千多年的历史了。在这悠久的历史中，筝逐渐流传各地、扎根生长、发展壮大并渐渐形成"茫茫九派流中国"的局面。古筝音乐可谓是民族音乐之苑中的奇葩，漫长的历史传承过程中，她不断地丰富和充实着自己的乐曲队伍。她的音韵古朴雅正，民族色彩浓郁，各个派别又都有着自己的代表性乐曲，同时都表征着不同于他派的独特艺术风格，比如刚健豪放的山东筝曲、幽怨急楚的陕西筝曲、清丽雅致的潮州筝曲等。古筝艺术的音乐风格与色彩往往与其所流传地区的政治、经济、文化、人文风俗诸多因素相关联。尤其重要的是，她往往与当地的文化艺术诸如民间音乐、戏曲音乐和说唱曲艺等有着密切的关系。在古筝乐曲的海洋中，不论是传统乐曲，还是现代乐曲，有很大一部分都是来源于民间曲调、戏曲以及曲艺等艺术形式。一代又一代的演奏家将民间的音乐素材用于创作，并在其艺术活动中反复实践，精雕细琢，使乐曲得到不断的升华，形成了一曲曲精美优雅、流利动听的古筝独奏曲。我们也不得不说，古筝艺术是植根于民间艺术土壤中的一个艺术门类，而古筝乐曲正是源于民族（间）艺术，并成为民族（间）艺术的。她是历史积淀而形成的艺术结晶，是民族传统音乐文化一笔宝贵的遗产。如下是古筝曲目传统部分。

《打　雁》

河南筝曲。此曲原是河南曲子板头曲中一首流传较为广泛的乐曲，后来艺人们经过多年来的不断丰富、润色与变革，使之在情节构思、曲调结构、音色技法等方面均有独到之处。在曹东扶先生的传谱中，运用了中指连剔数弦的指法，极大地丰富了古筝的表现力。该曲集叙事、状物、抒情于一身，构思布局巧妙，以生动的音乐形象描绘了猎人打猎的情景。乐曲第一段曲调明朗流畅，描绘了猎人发现雁群后隐蔽起来以瞄准的情景；第二段，右手大中指交替弹奏八度音，又结合中指连剔数弦和上下滑音，形象生动地模拟了受到枪响惊吓之后的大雁骤然起飞时的鸣叫声；而后，乐曲突慢，左手按音、滑音以及细密的小颤，使"fa、#sol"的音效成功表现了受伤孤雁的哀鸣和挣扎。随后，群雁的鸣叫声再次出现并渐渐变弱，乐曲速度渐渐变慢，形象地描绘了群雁徘徊于空中，不忍离去，但终因救不了伙伴而高飞并匿迹于天边的情景。乐曲中中指连剔数

弦等技巧的运用，使得此曲在同派别曲目中颇具艺术特色。

《云 庆》

浙江筝曲。又名《景星庆云》等，原为江南丝竹音乐八大名曲之一，后经过名家的移植而成为一首筝曲。《云庆》采用变奏的手法，描绘出一幅江南水乡的优美图景。乐曲演奏技法主要以"快四点"为主，有徐有急，错落有致；乐曲落音也是有轻有重，音色明朗。乐曲具有江南丝竹乐曲典型的结构。乐曲由抒情的慢板开始，有层次地发展到明朗的中板，再到轻盈流畅的快板结束，一气呵成。演奏时，要注意段落与段落之间的衔接，慢板节奏舒展，音色柔曼。要注意局部弹弦位及音色的相应变化，"si"音上轻颤音要细腻，而不能夸大左手按颤以致变音改调；中板段注意反复弹奏时速度上微妙的变化及弹弦位的变化，出音明朗富有弹性；快板段音粒讲究清晰，速度上疾中有稳。

《穿 花 蜂》

山东民间乐曲。因乐曲数量的多寡、乐曲传奏的广泛与否，业内人士一般认为山东筝曲指的是鲁西南即菏泽地区的古筝音乐。而这首乐曲是流传于山东聊城不可多得的一首古筝小品。乐曲在民间乐曲《八板》的基础上加字变化而成为一首独立的小品，曲调通俗流畅，结构短小精悍，表现出山东筝曲演奏和韵味的一些基本特点。演奏技法上多运用快速托劈，尤其是从28—30小节中托劈的连续而有节奏的（与短摇区分开来）运用，生动地表现出蜜蜂于花丛中快乐穿梭、采食花粉的情景。这首乐曲同山东民间乐曲《凤翔歌》一样，是学习山东筝曲的开首乐曲。乐曲轻快流畅，上下滑音要奏得圆润。

《出 水 莲》

此曲是客家传统筝曲之一。此曲源自客家民间乐曲《出水莲》，经由客家筝派著名筝家罗九香先生精心锤炼打造，而成为广为流传的名曲。曲调清新优美，风格古朴淡雅，具有中州古调的质朴遗风和雅趣意蕴。筝曲以水莲花为题，冠名《出水莲》，表现了莲花"出淤泥而不染，濯清涟而不妖"的高尚品格与情操。又据钱热储先生《清乐调谱选》中所载此曲的题解称："盖以红莲出水，喻乐之初奏，象征其艳嫩也。"由此而知，乐曲实际是就套曲的表演程序而言的，是套曲前面的引子部分。该曲严格按照传统的六十八板的框架演奏，演奏者在十六弦筝上弹按并重，并且不断地变换触弦点，以取不同的音色，把红莲出水的意境巧妙地泻于指下。古典吉他演奏家殷飚将此曲改编为吉他独奏曲，亦颇受欢迎。

《新开板》

　　顾名思义，"新开"即重新开发之意。"板"指的是板式结构，最常见的板式结构就是六十八板。民间艺人们常以"板"作为乐曲名，如《老六板》《三十三板》《河南八板》等。该曲是由河南著名筝家任清志先生在民间音乐《山坡羊》乱奏基础上发展而来的，创编于中华人民共和国成立后，属小调风格。旋律采用典型的河南民间音乐曲调为创作素材，曲调主要在高音区起伏回旋，并在音色、音量等方面进行大胆与夸张的艺术表现。该乐曲因为是由河南小调曲子发展而来的，故风格质朴刚健、粗犷热烈、奔放豪爽，飘洒着浓郁的河南民间音乐的色彩和淳朴敦厚的乡土气息。尤其是乐曲中微降变宫（↓7）及八度大跳技法的运用，突出了河南民间音乐的地域性特色。《新开板》轻快流畅，热情饱满，洋溢着中原人民朴实的品质和劳动时的愉快心情，此曲于1955年在全国民乐会演中获得大奖。演奏时，要十分注意右手游弹和左手速滑音、按颤技法的处理。

《莲花赞》

　　潮州庙堂音乐。莲花是佛教推崇的花，具有深厚的佛学意蕴。在佛教中，莲花被誉为清静的象征，由此在寺庙殿堂中经常可以看到莲花的图案。与《千声佛》一样，这首乐曲是一首短小而雅致的礼赞佛曲，是潮州较有名气的一首庙堂音乐。乐曲为轻六调式，乐调流畅、轻快却又不失庄重，中正平和、出神入化的妙音将人带往一种清静、幽雅而超脱的境界。著名古筝演奏家李萌教授所编《潮州民间筝曲四十首·林毛根演奏》一书中录有此曲。

《粉红莲》

　　潮州民间乐曲。乐曲采用诸宫调式如活五、重六、轻三重六、轻三六等铺排，故亦名《诸宫调·粉红莲》。乐曲形式结构紧凑，节奏井然有序，体现出潮州筝在乐曲结构和演奏定调上的特点。左手方面，此曲非常重视点、按、揉、滑等技法，由此将潮州筝曲典雅秀丽、细腻委婉而曼妙的风格韵味展现出来。同客家筝曲《出水莲》一样，都刻画了令人喜爱的脱俗的莲花，歌颂了莲花"出泥不染自高洁"的高风亮节和风格品性，是一曲不可多得的咏莲佳作。此曲是潮州很有名的一首乐曲，潮州的一些著名筝家如林毛根、郭鹰、杨秀明等都有自己的筝演奏谱，每位演奏家在诸宫调的运用方面各异。比如，杨秀明的《粉红莲》大体上分为一个引子和四个主要段落，分别采用了活五、轻三重六、轻六、重六四种调式，此外还安排了一些变奏段落，由此在结构铺排上稍显复杂和大气；林毛根先生的版本则运用了重六、轻三重六和反线三种调式进行铺排；郭鹰先生的则是重六调的版本。

《崖山哀》

该曲是传统客家筝曲的代表曲目之一，属于六十八板的大调乐曲，同时也是大调乐曲中的软弦筝曲，是著名的四大软线曲之一。崖山，是位于广东新会南伶仃洋中的一个小岛。相传南宋末年，元兵大举南下，南宋小皇帝赵昺南逃，绝境之际不甘受辱，投身伶仃洋而亡。后人为纪念南宋王朝的覆灭以及宋帝身亡，便作此曲，故此曲又名《哭山》或《靠山》。乐曲中，微#fa与微♭si具有浓重的苦音（又称"哭音"）色彩，由此，曲调哀伤幽怨、缠绵悱恻却不失悲壮。在客家筝曲演奏中，人们常常将两首曲子联起来演奏，比如常常把《崖山哀》与《将军令》或者是《熏风曲》的中板进行联奏，乐曲由慢渐快，直至结束。乐曲演奏要特别讲究运指、触弦等各方面技巧，情感要真实，音色需古朴雅正。

《将军令》

此曲原是一首广为流传的器乐合奏曲（在明清时期就已经流行），其合奏曲谱最早见于1814年荣斋所编的《弦索十三套》即《弦索备考》一书中。此曲旋律与琵琶名家华秋萍先生的琵琶谱《将军令》基本相同。1935年，杭州国乐研究社用铅字印制过合奏曲谱中的筝分谱，从此曲谱中可明显看出"双手抓筝"手法早已经被运用。浙江筝派名家王巽之先生依据合奏曲移植改编了此曲（1957年），《将军令》一曲的工尺谱被译成五线谱。1958年至1961年间，筝家王巽之先生带领学生对部分浙江筝曲进行技法的丰富和重新订谱，《将军令》就是其中的乐曲之一。重新订谱的《将军令》左右手演奏技法都比过去要丰富得多，比如加进勾抹点、扫点指，在扩展了乐曲结构的同时，还增强了原曲的声势，提升了筝的表现力。《将军令》是浙江筝派的代表性曲目之一，是一首壮怀激烈的独奏作品，描绘了"军情急，军令至，将军点兵赴疆场，金戈铁马军威壮"的古代战争情景。该曲是一首左右手密切配合演奏的作品，音调激烈雄劲，跌宕起伏，气势恢宏，风格华丽。乐曲分为雄壮鼓角、将军发令、兵队疾进、沙场鏖战与得胜回营五个部分。演奏中左手的肉音音色醇厚，恰如雄壮鼓角；右手摇指与左手大撮组合刻画了兵马疾进、准备迎战的场面，是一首不可多得并深受习筝者欢迎的古筝武曲。

《柳青娘》

潮州传统筝曲，是潮州弦诗乐中最为著名与流行的一首。《柳青娘》一曲只有三十板，但仍是一首结构完整的乐曲。它虽不属于大套曲的形式，但人们可以用轻六、重六（重三六）、活五（活三五）和轻三重六四种调式来演奏，深受潮州人的喜爱。在潮州地区，此曲被称为"弦诗母"，意即弦诗之母，是学习潮州筝曲的必修曲目。《柳青娘》因所用调式不一样，所以各调式的筝曲各具艺术特色。在四种调式中，"重三六"和"活三五"两种调式的筝曲都具有苦音色

彩,尤其是在活三五调中,使用的是流动的"悲音",极具韵味,颇耐"咀嚼"。活五调《柳青娘》的演奏难度极大,而著名潮州筝家林毛根先生却以一曲活三五调的《柳青娘》赢得海内外广泛赞誉,奠定了潮州筝的地位。由于曲中没有"mi"音出现,而工尺谱中"mi"音对应的是"工"字,由此本曲又称为"绝工调"。此外,在中国与新加坡的古筝音乐考级中,活三五调《柳青娘》始终是最高级的必弹曲目,并且用的是林毛根先生的传谱。《柳青娘》曲调优美,左右手的吟揉、双按、花奏等技巧复杂多变,乐曲流畅,南国风韵十足。从此曲可领略潮州筝乐的艺术特色。

《四段锦》

山东筝派代表性传统曲目之一。是由山东筝派著名筝家、素有"中国筝王"之称的赵玉斋先生依据山东老八板曲子为素材创编而成的。该曲由《清风弄竹》《山鸣谷应》《小溪流水》和《普天同庆》四首经典大板第四的筝曲连缀而成。《四段锦》是赵玉斋先生于沈阳音乐学院任教时完成创作的。他对原来的老八板曲子进行了精心加工,尤其是在筝曲演奏技法上,大胆吸取了一些西洋乐器如钢琴的演奏技法,比如第四首《普天同庆》一曲中,用连续的三连音将音乐推向高潮。此外,乐曲还大胆应用了大幅度的刮奏技法以及在曲末运用了饱满有力的和音等。一系列的改编、革新使得乐曲从老八板合奏形式中脱颖而出,成为由双手演奏的独奏曲。在乐曲结构方面,则打破了原有民间筝曲的程式,充分地挖掘了古筝的艺术表现力。乐曲四段独立成段,演奏时需要注意段落之间气息的连贯、衔接,乐曲速度逐渐加快,最后在荡气回肠的双手刮奏中结束。乐曲冠以《四段锦》之名,这与四个分标题乐曲内容并无多大联系,此曲也有称为《四段》或《四段曲》的。有些筝家出于喜好,也称山东筝派筝曲《高山流水》为《四段锦》的。在古筝考级中,此曲被用作高级演奏曲目,另也常作为音乐会时古筝演奏的保留曲目。

《叹颜回》

河南筝曲,原为河南曲子中的板头曲之一,也称"中州古调"。这是一首以历史故事为创编素材的抒情筝曲。颜回是伟大的教育家、思想家孔子的得意弟子之一。该曲描绘了颜回夭亡后,孔子悲痛惋惜的心情。由河南筝派名家曹东扶先生传谱的《叹颜回》曲调短小精悍,可反复演奏。乐曲较多地运用了河南筝派独有的"游摇"的演奏技法和左手揉中带颤、颤中带滑的"小颤"等技法,表现了哀痛、伤感的情绪,是一首不折不扣的抒情筝曲。河南泌阳、南阳等地还流行着一首河南板头曲子《哭周瑜》,其曲调曲情、风格特色与《叹颜回》一曲相差不大,故二者常被用以联奏。乐曲的演奏需要注重对"叹"字的理解和拿捏,需要着重练习左手按音颤音的功底。

《月 儿 高》

①传统潮州筝曲,有潮州筝派著名筝家苏文贤先生等人的不同传谱。属重六调式。《月儿高》是潮州音乐十大名曲之一,是十大套中五个软套音乐中的一支。乐曲哀婉深沉,深受潮州人喜爱。②浙江筝曲。在文人荣斋《弦索十三套》中,有《月儿高》的合奏曲谱,并有如下注解:"相传曰,唐明皇游月宫闻记之音。"在华氏(华秋萍)琵琶谱中,它被归为南派乐曲一类,而在李氏(李芳园)《南北派十三套大曲琵琶新谱》中则借用唐代大曲名,称之为《霓裳曲》。浙江名家王巽之曾经指出,在浙江一带,筝曲《月儿高》都是用的华氏琵琶谱。20世纪50、60年代,筝家王巽之先生带领高足项斯华、孙文妍、范上娥等人,以琵琶演奏家卫仲乐先生《月儿高》谱为范本进行打谱整理。1961年,王巽之先生在赴西安参加全国艺术院校的古筝教材会中,曾演奏包括此曲在内的几首浙江代表筝曲,并在陕西省电台留有录音。这在当时引起筝界的不小反响。《月儿高》一曲秀丽壮美,描绘了玉兔冉冉上升,皓月当空初转腾,月下佳人起歌舞的情景,大段的长摇模拟月下佳人连绵不绝的歌声。乐曲是以月亮为母题的乐曲中不可多得的佳作。时而是现实中的月色扑朔迷离;时而是虚幻中的想象,月下佳人歌舞。意境深幽,耐人寻味。

《闺 中 怨》

河南筝曲,原为河南曲子中的板头曲。该曲由河南名筝家王省吾先生传谱,其节奏缓慢,曲风低回幽怨,如泣如诉。乐曲旋律委婉缠绵,惟妙惟肖地表现了封建社会中,青年女子因受旧礼教的束缚而不能自主婚姻,只能遵从长辈之命,由此而生的内心幽怨又无处诉说的悲痛情感与抑郁的情绪。传统筝曲中,表现女子怨情的有很多,比如刻画宫中女子对月伤情思亲的《汉宫秋月》,表现和番途中悲怨情怀的《和番》与《昭君怨》,再比如同样是表现女子闺中怨情的潮州筝曲《闺怨》,等等。乐曲寄予了反对封建礼教的愿望。

《杜 宇 魂》

客家软线筝曲。中国古代有"望帝啼鹃"的神话传说。望帝名杜宇,是蜀地一代君主,曾禅位退隐,后国亡身死,化为杜鹃。暮春时节啼声不住,其声哀怨悲楚,动人肺腑。在中国古典诗词中,"子规啼血""杜鹃啼血"常与悲苦之事联系在一起。由此,诗人多借杜宇伤时托兴,借以表达哀思、感伤之重。客家人因躲避战乱而多次迁徙,背井离乡的愁苦赋予客家人一种独有的怀乡、乡愁情结。此曲即借用"望帝身死,魂化杜鹃"的神话故事,抒发客家人感叹亡国离家的悲惨遭遇和怀念中原故土的情感。

《山坡羊》

此曲又名《状元游街》，是一首流传较为广泛的河南小调筝曲。是由河南著名筝家任清志先生在中华人民共和国成立后，依据河南民间音乐如曲剧曲牌《阳调》、越调中的部分曲调以及一些过场音乐编写而成的。该曲原为三段，1951年被改为五段。此曲旋律优美，风格粗犷，结构严谨，充分显示出河南筝曲摇指的艺术特色。摇指是大指掌关节为基点的快速托劈，而且运用"游指拨弦法"，弹奏时从离筝柱较近处渐渐向前岳山处移动，音色渐渐明亮。在游摇的过程中，右手的力度也不断变化，一般是由弱渐强，音量也不断变化。在摇的同时，左手要进行大幅度的揉颤，从而获得夸张十足、极具表现力的艺术效果。该曲欢快流畅，一气呵成，洋溢着人们的喜悦之情。在1955年全国民乐会演中，此曲获得大奖。作者还以此曲为基础进行"乱奏"，从而变化发展出《新开板》一曲。

《掐蒜薹》

陕西榆林筝曲，是1980年由榆林古筝艺人白葆金先生演奏并传及后代的。《掐蒜薹》是应20世纪50年代末期筝界所提出的"秦筝归秦"的口号而通过民间调演流传开来的秦韵风格的筝曲之一。1957年，白葆金先生参加全国的民间调演和陕西省第三届民间戏曲会演时，独奏了包括《掐蒜薹》《小小船》等在内的几首乐曲，引起当时筝界重视。榆林筝乃"秦筝余绪"，历时三百多年，是一种十四弦的匣式小筝，形制简朴。榆林古城因地理条件较差，故在表演技法方面比较简易，从此曲中可略见一斑。通过《掐蒜薹》小曲，可以略见榆林古筝艺术的一些特色。

《庆太平》

山东筝曲，大板第四。乐曲特别注重对花指的运用，在三十四板的音乐中，有十二板运用了花指，有的还是上行连抹和下行连托的连接弹奏，将人们的喜悦推向高潮。乐曲表现了人们生逢太平，安居乐业，寄寓了朴实的人们对美好生活的赞美和喜悦之情。

《百家春》

客家硬弦串调乐曲。所谓串调，同过场音乐类同，即为密切配合戏剧人物或剧情而作的串场音乐。乐曲具有浓郁的抒情意味，"一年之计在于春"，该曲描绘了春回大地，万物迎春，人间重获新春的温暖景象，同时寄托着人们对好日子的企盼和向往。

《姜　女　泪》

陕西筝曲，是根据陕西眉户（又称郿鄠、迷糊）音乐中的"慢长城"和"快长城"编订而成的。孟姜女哭长城的故事在迷糊（郿鄠）音乐"长城调""哭长城""慢长城"等曲中都有所反映，后来经过艺人加入秦筝演奏技法，并赋予新意，而变成为一首具有秦地风味的优秀筝曲。乐曲哀婉悲切，生动地表现了暴君秦皇的苛政下，孟姜女悲怨、愤懑而又无助的抑郁心情。乐曲曲调多用"哭音"（又称"苦音"），以表现悲愤哀伤的情感；同时苦音（↑4、↓7）也并非是一成不变的，而是要随着情绪的起伏而波动，产生一种游移不定的状态，并非直接从"↓7"到"6"音，而是需要一个变音的过程；再者，大段的扫摇与曲末旋律音的跳进使得乐曲慷慨急促，令人潸然泪下。唐代诗人张祜有《听筝》一诗："十指纤纤玉笋红，雁行轻遏翠弦中。分明似说长城苦，水咽云寒一夜风。"从中可知，早在一千多年以前就有《哭长城》一曲了。

《散　楚　词》

客家软线筝曲。史上楚汉纷争，项王被围垓下，高祖刘邦命官兵"四面楚歌"，项王官兵闻之军心涣散而最终兵败失利。历史上，客家人遭遇过多次战乱而屡次远走他乡，饱受对故国家园的离散之痛。乐曲即借历史上楚汉纷争之事，通过悲伤、离散的曲调，抒发出客家人独有的乡愁情结和情思。曲速缓慢，曲调悲凉、伤感，"7、4"两音及左手的吟揉按滑体现出客家筝曲音韵上的一些特点。

《小　溪　流　水》

乐曲根据工尺谱整理而成，是一首大板第四的筝曲。乐曲节奏轻快，曲调清新，曲中大指指间小关节快速灵巧的托劈犹如小溪的潺潺流水，窸窸窣窣，非常生动。此曲是山东筝曲《四段锦》一曲的第三曲，此外，著名古筝大师赵玉斋先生以此曲为创作素材创编了闻名遐迩的《庆丰年》。

《美　女　思　乡》

山东老八板乐曲，大板第二。左手的按变、揉滑等处理，将美女的哀思表现出来。这里的"美女"指的是出使匈奴和番的王昭君。汉时，匈奴呼韩邪单于同西汉结好，汉元帝派昭君前往和番，乐曲表现了昭君出使边塞中，路途遥遥而不知归期，身居异邦而慕思故土的愁苦幽怨心情。

《渔舟唱晚》

此曲乃一首依据十三弦筝的特点而改编创作的具有古典风格的筝曲。一说是著名筝家娄树华先生于20世纪30年代中期（1938年）根据古曲《归去来辞》的音乐片段为素材创编而成的；同时，他引用了唐代诗人王勃《滕王阁序》一诗中的诗句"渔舟唱晚，响穷彭蠡之滨"为乐曲标题，是为《渔舟唱晚》。彭蠡乃鄱阳湖古称。乐曲意在描绘夕阳西下，碧波万顷的湖面上，渔民们丰收的喜悦和荡桨归舟的欢乐情景，表达了作者对祖国大好河山的赞美与热爱之情。另据山东筝家姜宝海先生考证，此乐曲是由山东古筝名家金灼南先生根据家乡（金先生是山东临清人，临清位于山东西北部）民间传统筝曲《双板》及由此曲演变而来的《三环套日》《流水激石》进行改编的。后来，金灼南与娄树华在北京相识，金灼南遂将此曲传与娄树华，娄树华加以进一步的改编，使乐曲意境更为生动和鲜明。乐曲分为慢板和快板两个部分，慢板强调旋律的歌唱性，气息悠长，优美如歌，快板要注意速度、气势的渐变，做到快而不赶，游刃有余。该曲演奏形式多样，曾经被改编为高胡和古筝的二重奏形式以及小提琴独奏曲。它是现今流传最广、影响深远的一首乐曲，可以说是"中国古筝第一名曲"。

《高山流水》

此曲取材于"伯牙鼓琴遇知音"的传奇故事。有琴曲和筝曲两种形式，二者虽同名，但是旋律迥异。在各派的筝曲中，旋律和风格也各不相同。筝曲《高山流水》有多个流派的版本，如浙江、山东、河南等筝派都有以《高山流水》冠名的筝曲，在各个派别中也是代表性的曲目。在所有派别中，流传最广泛、影响最大的是浙江武林派演奏家王巽之先生传谱的筝曲，它由《高山》和《流水》两大部分组成，旋律典雅，韵味隽永，是一首借景抒情、状物言志的筝曲，乐曲颇具"高山之巍巍，流水之洋洋"之境。演奏中，《高山》一段右手大指与中指（或无名指）的八度大撮，意在刻画出高山的巍峨壮丽，在不同弦位即用不同的力度弹奏的同个乐句也恰似营造一种山谷回音的意境。《流水》一段忽而小溪流水，忽而瀑布壮阔，整曲可谓四幅特色不同的山水画卷（巍巍高山、幽壑山谷、小溪流水、湍急瀑布）。王巽之先生还传有另一首《高山流水》的筝曲，其原型是浙江桐庐赵镇关帝庙皮虚灵和尚在佛教法事"水陆道场"中吹奏的一首笛曲，后经王巽之移植成筝独奏曲，又经河南筝家娄树华先生校订而流传于世。该曲以清弹为主，乐调淡泊雅致，中庸和谐，乐曲意境与"伯牙鼓琴于滨，子期听之"的主旨相符相合。中州古调的河南筝曲《高山流水》（亦称《花流水》）是经过河南筝家曹东扶先生校订的乐曲，是河南筝"板头曲"中最具代表性的乐曲之一。该曲源自民间乐曲《老六板》，节奏清新明快，旋律优美流畅。该曲与流行于遂平地区的《天下大同》、山东琴书的前奏曲《天下同》大同小异。它是一首典型的《八板》变奏曲，板体结构与《八板》相同，旋律的骨干音也基本相同，故又称为"花八板"。该曲具有浓郁的河南民间音乐的色彩，气势豪放，旨

在抒发对祖国美好山河的赞美和热爱之情。民间艺人在初次见面时常演奏此曲，以示尊敬结交之意。山东筝曲《高山流水》堪称传统筝曲中的经典，属于大板系统，全曲由《琴韵》《风摆翠竹》《夜静銮铃》和《书韵》四支小曲组成联奏，是一首绝美的老八板套曲。山东筝艺人相会时，也常演奏此曲，借乐曲表达以乐会友、寻觅知音之意。山东筝派《高山流水》也有着不一样的版本，因演奏家个人的艺术追求、演奏喜好而不同。比如在山东筝家韩庭贵先生的版本中，开始是不同节奏的和弦运用，曲末是双手的连续花奏，以现流水洋洋入海之意。在高自成先生的乐谱中，直接去掉了《书韵》一曲，曲末以沉实饱满的和弦结束。现代多演奏高自成先生的版本。《高山流水》是音乐中刻画山水景趣这一母题的名曲。

《寒鸦戏水》

此曲是潮州筝乐中的一首著名的传统独奏曲，是潮州弦诗《软套》十大曲中最富诗意的一首，经由潮州著名筝家郭鹰先生于1930年移植成为独奏曲。该曲属重六调调式，旋律典雅庄重，再加上清新的格调、独到的意蕴，生动地描绘了寒鸦徘徊于水天一色，碧波荡漾间，时而闲庭信步，时而追逐嬉戏的情景，借以表达一种自在悠然的生活情趣。该曲是一首典型的板式变奏体乐曲，由"二板"（亦称"头板"）、"拷拍"（亦称"拷打"或"闪板"）和"三板"三段组成。其中，"三板"是全曲的旋律支架，是 $\frac{2}{4}$ 拍的轻盈欢快的旋律；将"三板"变化成 $\frac{4}{4}$ 拍的慢板，变成了细腻的抒情段"二板"；把"三板"的节奏压缩，突出拍头，便成为闪板演奏的 $\frac{1}{4}$ 的"拷拍"。此曲以"曲速三变"的手法由慢而快，层层推进，最后以轻盈流畅的"三板"终结全曲。乐曲常以民乐合奏形式出现，在筝独奏时，要注意每个段落间的衔接与呼吸的连通。

《鸿雁捎书》

山东筝曲，大板第三。"鸿雁捎书"语出汉书，《汉书·苏武传》中有记载：匈奴单于扣下汉使苏武并称苏武已死。大汉使者故意说天子打猎时射下一只鸿雁，雁足上拴着苏武写的帛书。单于无奈只好放行苏武。后人用"鸿雁""雁足"指代书信。在这里，乐曲刻画了一位客居他乡的游子，思念家乡，千里迢迢，却只能寄情鸿雁的情景。曲调方面，脱胎于民间流行的乐曲《八板曲》。曲速方面，稍快的速度和节奏变化将游子怀乡时千百种思绪鲜明地表达出来。

《汉宫秋月》

山东筝派名曲，原为"八板体"曲式结构的乐曲，后经艺术家们长时间对旋律、节奏的调整与整体的完善而成为一首有标题的筝曲。乐曲为大板第一即"大慢板"，演奏时需要气定神

闲，气息沉稳。《汉宫秋月》属山东筝古曲，由多年流传的花字工尺谱整理而成，由山东筝派著名筝家张为昭先生传谱。该曲十分讲究吟、揉、按、滑等左手的技巧，并结合缓慢的节奏，描绘了在古代封建暴君的压迫与禁锢境况下，宫女们的悲惨遭遇。乐曲音韵古朴雅正，乐风哀婉缠绵，表现了宫女们对月伤情、望月思亲悲怨而愤懑无奈的情绪。该曲曾被著名的古筝作曲家徐晓琳重新编配为民乐小合奏曲《汉宫秋》，中国音乐学院邱大成先生的演奏，较有影响。此外，《汉宫秋月》还有不同乐器的不同演奏谱本，比如二胡曲、琵琶曲《汉宫秋月》等，旋律不一，但都是借以表达一种悲怨抑郁的情绪。筝曲《汉宫秋月》中中音"1"上的揉滑恰似宫女们的一声叹息，将宫女们思亲伤情的情景刻画得惟妙惟肖。

《文姬思汉》

山东筝曲，根据工尺谱整理而成。文姬，即蔡琰，是汉代著名琴家蔡邕的女儿，精通琴律。匈奴南下进犯中原，当时文姬遭俘，被掠至匈奴大营，后升为王妃。乐曲带有很强的抒情性，表现了一代才女对故园的思念，也具有一定的叙事性。曲调方面，乐曲脱胎于《八板》的印记仍较为明显和典型。

《小鸟朝凤》

河南民间乐曲，流行于河南遂平地区。乐曲共有三十四板，短短三十几板的音乐中，左手的技法运用如固定按音、上滑音以及下滑音总起来多达三十三处，这些左手的技法所产生的"音腔"凸显出河南民间音乐的色彩。乐曲刻画了小鸟俏立枝头清脆鸣叫的形象，尤其是乐曲倒数第三、四小节中，短暂而干脆的滑音形象地模仿了小鸟的鸣叫，从而使简短的音乐生动起来。乐曲短小，却充盈着大自然生机勃发的景象，趣味妙然。也有称此曲为《百鸟朝凤》的，但与唢呐曲并无什么关联。乐曲寄予着人们向往吉祥、美好的寓意。

《蛟龙吐珠》

潮州筝曲，又名《九龙吐珠》《九龙戏珠》等，潮州筝家杨秀明先生演奏。另外在闽南筝中也有同名筝曲，旋律各异。在民间，很多乐曲都表现了当地的一些社火，庙会中舞龙、舞狮、抛绣球等传统民俗活动。比如《九龙吐珠》《狮子戏球》等都是对此种活动的反映。乐曲跌宕起伏，错落有致。曲调在中音区、高音区和低音区变化演奏，乐音大幅级进跳跃、乐调起伏跌落以及不同音色的变化，再加上多处美妙的滑音，刻画出蛟龙在天吞云吐珠以及恣意飞翔的姿态。

《蕉窗夜雨》

此曲为传统客家筝曲，中州古调。由客家筝派著名筝家罗九香先生传谱的中州古调，属清乐中的软线乐曲。软线调恰似潮州筝乐中的"重六调式"，是将"3（mi）、6（la）"两音升高半音而得"4（fa）、7（si）"两音，长于表现抒情风格的音乐。据有关专家介绍，乐曲标题可能出自宋词："只知愁上眉，不知愁来路。窗外有芭蕉，阵阵黄昏雨。逗晓理残妆，整顿教愁去。不合画春山，依旧流连住。"（陆游妾某氏《生查子》）乐曲分为主题部分与四次变奏部分。其中，主题部分幽静雅致，曲速中庸，意境和谐。乐曲通过减字、变换节奏型等方法，由慢渐快地完成四次变奏。全曲犹如在摹写一幅工笔精细、素色淡雅的江南水墨画，引人入胜，尤其是曲末，雨住歇了，屋顶积水掉落在芭蕉叶上，晶莹四射，极具诗情画意。另有闽筝曲《蕉窗夜雨》，曲中上滑音、下滑音较多，吟揉按变，朴素古雅。乐曲演奏要注意"fa、si"二变音的特性音高及做韵技巧。

《苏武思乡》

河南筝曲。此曲原为河南板头曲中广泛流传的乐曲之一。此曲取材于人们所熟悉的历史故事苏武牧羊，借以抒发爱国主义情怀。乐曲伊始，便以深沉甚至是抑郁的旋律，描述苏武在冰天雪地的北海牧羊的苦难环境和思念故乡的内心情感，充满了悲愤又抑郁难耐的情绪。随着乐曲进入后半部分，曲调渐渐明快、清朗开来，意在表现苏武渴望与亲人团聚，重返中原故土的决心。河南著名筝家曹东扶先生在乐曲中采用了其独创的大颤、小颤、密摇以及速滑等技法。乐曲成功地刻画了苏武"渴饮雪，饥吞毡"的苦闷境遇以及他想念故土、忠实于汉王朝而不屈服于蛮夷的眷眷之情。乐曲虽为慢板乐曲，但是乐曲中不断出现变换的快节奏音型，使得乐曲有一种紧促感，律动感较强，节奏型的变换也凸现了乐曲所孕育的激动情绪。

《四合如意》

该曲又名《桥》，是江南丝竹音乐八大名曲之一。演奏时，丝竹乐器相间排列，独奏与合奏穿插交锋，颇具特色。该曲经由浙江筝派著名筝家王巽之先生的挖掘整理（1957年，《四合如意》一曲的工尺谱被整理并被译成五线谱），成为浙江筝派的代表曲目之一。乐曲较多地保留了江南丝竹音乐的早期形态，比如在风格上，讲究"花"（华彩）、"细"（纤细）、"轻"（轻快）、"小"（小型）等特点。乐曲以不断渐变的演奏力度、明朗的音色以及轻快的节奏描摹了一幅江南水乡的风俗画，旋律清新朴实，散发着清新的泥土气息。在丝竹音乐中，此曲常常被用于江南地区民间新婚和寿庆等活动。筝曲实际上由几个曲牌连缀而成，从明快、秀丽、清新的行板开始，经由小快板、快板，最后于热烈欢快的急板中结束全曲。乐曲演

奏要特别注意江南风格风韵的把握，要注意音色柔和、明朗并重，速度疾中有稳，节奏清晰饱满，并富有弹性。不能因为强调速度而使乐音虚飘，也不能因为要获得清晰颗粒感而使乐曲速度呆滞无变。

《夜静銮铃》

山东大板筝曲，属大板第四。此曲亦是由民间乐曲曲牌《八板》演化而来的。在总体结构方面，此曲与《八板》大体一致，但是就旋律方面来讲，已经很难从此曲中听出《八板》的原型。正是筝家基于对民间乐曲的吸收和改编，此曲才成为一首独立的有标题的筝曲。乐曲旋律完全由中指担任，以勾的指法拨奏低音，大指则在主旋律音后半拍连托（花奏），生动地模拟了一串串铃声。以中指担任主旋律演奏在其他筝派是不多见的演奏现象。旋律起伏跌宕，富于动感变化，表现了宁静的夜中忽闻銮铃声声，一行骡马队伍走过，勾勒出古时候马帮翻山越岭、艰难运输的情景。此曲是山东筝派的代表性曲目之一，是八板套曲《高山流水》的第三曲，又是筝曲中以中指独奏旋律的经典曲例之一。

《粉蝶采花》

潮州筝曲。《粉蝶》和《采花》是两个不同的曲牌。潮州唢呐艺人周才曾将两首乐曲进行联套演奏，在当地取得良好反响，故被后人沿袭下来。后经筝家移植为古筝独奏曲。由潮州筝派名家苏文贤先生传谱的乐曲基本保留了《粉蝶》这个曲牌，《采花》一段则着重突出了潮州筝运指上的特点，并且在力度、速度、板式等方面作较大幅度的变化，从而充分体现了潮州筝演奏中左右手的技法特点。该曲采用的是潮州音阶组合形式中的"轻三六"调，乐曲轻快流畅又活泼，富于弹性。因为标题的原因，人们欣赏中，常常认为此曲就是表现了粉蝶穿行于花丛采花（彩蝶翩翩花丛来）的情景。

《莺啭黄鹂》

传统山东筝曲，属大板第三。乐曲原为大八板体结构的古曲，后经过筝家的丰富与改编而成为一首独立的有标题的筝曲。乐曲也以民间流行的乐曲《八板》为基型，发展后的曲子突出运用了花指奏法和快速的繁音节奏变化，有较为固定的节奏型贯穿全曲。乐曲速度方面，此曲为比大板第二稍快、比大板第四稍慢的大板第三，总体上较为轻快。正因为贯穿全曲的节奏型的独特，此曲在传统筝曲中独具一格，较快的曲速，大指巧妙的托劈描绘出和风拂面、杨柳吐绿的春天中"黄鹂巧啭在花坞""两个黄鹂鸣翠柳"的意境。

《鸿 雁 夜 啼》

山东传统老八板曲子,属大板第二,由山东筝派著名筝家张为昭先生传谱,韩庭贵先生整理演奏。乐曲通过吟揉按滑等左手技法的繁变,尤其是"sol"音的按变,生动地刻画了一只离群孤雁在旷野中寻伴的凄迷情景。乐曲通过左手的固定按音、重颤和滑音,犹如模仿离群孤雁的哀鸣,让孤雁这一形象生动地展现了出来,曲调伤感,将一种肃杀、寂寥的氛围给调动了起来。20世纪70年代末期(1979年),于山东艺术学院(原山东省立艺术专科学校)任教的韩庭贵先生对此曲进行了重新塑造和改编。改编后的《鸿雁夜啼》一曲不仅在左右手技法方面进行了大胆的尝试,比如乐曲末段中低音区的摇指,又比如以小节为单位的双托音(即所谓的邻弦同音奏法)等。此外还在乐曲的后半部分采用了转调,即把原来的D调转变成G调,从而提高了古筝的表现力。这种革新在山东筝派中是少有的。乐曲哀婉悲伤,凄迷动人。

《风 摆 翠 竹》

山东老八板筝曲,属大板第四。乐曲以大指的快速托劈和花奏指法形象地描绘出清风徐来,丛丛翠竹迎风摇摆,大自然生机勃勃充满活力的美好景象。此曲是在长期的民间音乐实践活动中,由民间广为流传的乐曲曲牌《老八板》衍变而来的一首标题性乐曲。在结构上,此曲接近《八板》原型,但发展变化较大。乐曲中,大指指关节的托劈活泼灵动,而奏出的音乐极具有颗粒性,正似刻画翠竹于风中摇摆的形象。该筝曲是山东筝派《高山流水》的第二曲。

《翡 翠 登 潭》

客家硬弦筝曲,又称《翠子登潭》。翡翠指一种栖居于浅水苇丛中的水鸟,又名"翠子",乐曲生动表现了翡翠鸟在碧波潭中轻巧飞翔,来往觅食的情景。曲调轻巧纤细,短短的音乐小品却将翡翠鸟鸣叫、健飞的动态展现得一览无余。在结构与铺排方面,乐曲的中板段落有两次变奏,基本曲调一致,但是同样的旋律在第一次演奏中由高音区往中低音区移动,第二次演奏则由中低音区往高音区移动,由此增强了乐曲的整体动感,引人入胜。

《雪 雁 南 飞》

客家筝曲,曲调伤感。雪雁为候鸟,古时称白雁,清代时则称雪雁。每年会成群结队从生活的地区大批迁徙往越冬区。这里,乐曲借雪雁隐喻客家人,表现了游子对远方故土和亲人的追忆、思念。在客家筝曲中,此曲常与《出水莲》《昭君怨》《崖山哀》联奏,当地称"四

软"，甚至美称"四美图"。四曲的联奏被赋予浓厚深刻的文化意蕴和精神，莲花纯朴但高洁的品性、昭君和番的悲壮和凛然气概、国亡家散的悲愁与凄苦，再加上《雪雁南飞》南迁客居却时刻怀念故土的伤感、忧思，寄托了客家人浓厚的伤时之意和乡愁情结。

《寒江春水》

山东老八板筝曲，属大板第四。乐曲由山东筝派著名筝家张为昭（山东筝派筝家、代表人之一的韩庭贵先生曾学艺于张为昭先生）传谱，并由韩庭贵先生整理演奏。乐曲旋律集中于中音区，大指与食指的演奏占有重要地位。乐曲中，花奏犹如潺潺流水，生动迷人。乐曲形象地描绘出大地回春，阳光普照，春暖花开，竞相争妍，江面冰融水动之景。

《灯月交辉》

传统浙江筝曲，又名《刺绣鞋》。《灯月交辉》这首乐曲源于十番锣鼓这一音乐形式的曲调，因为常常被用于旧历正月十五元宵节演出，故取此名。浙江筝派名家王巽之先生早年在上海期间，就把包括《灯月交辉》等曲在内的几首乐曲介绍给上海国乐界。1956年，王巽之先生在其所编著的初级筝乐教材中收录了此曲。此曲同多数浙江筝派的乐曲一样，注重右手的清弹，尤其是突出运用了浙江筝派代表性的演奏技法"快四点"（快速的勾托抹托指法的组合）技法，来表现这一流畅、轻快、活泼的乐调，乐曲旋律中后半拍的"花奏"使得乐曲具有独到的风韵。乐曲轻盈闲适，恰如其分地表现出人间灯火与天上明月交相辉映的安乐详和的景象。

《霸王卸甲》

浙江筝曲。此曲原为琵琶曲，乐谱最早见于华秋萍《琵琶谱》卷中，后经移植成为筝曲。乐曲一共分为十四个乐段，每一个段落之前均附有小标题，比如第一段的"营鼓"，第二段的"升帐"以及下面的"点将""整队""排阵""出阵""接战"等。乐曲悲壮凄切，通过各种各样的音乐表现手段来表现项王四面楚歌境况下，痛别爱姬的凄切心绪。比如在乐曲中，用连绵不绝的摇指奏法象征声声楚歌；不断地变换着音乐的节奏型，音调时缓时急，处理十分灵活；中低音区不断地进行切换；等等。这些都用意于渲染乐曲紧张与悲剧的气氛。该曲成功地描述了公元202年楚地垓下之战，西楚霸王项羽兵败于刘邦，在四面楚歌中突围失败而剑刎乌江的情景。该曲结构宏大，曲风激烈。

《海青拿鹅》

　　浙江筝曲，又名《海青拿天鹅》。原为琵琶曲，并且是目前为止创作年代最早、最为古老的一首琵琶曲，后经筝家王巽之先生移植整理成为浙江筝派的代表乐曲之一。清代蒙古族文人荣斋所编《弦索十三套》中，有对此曲的记录，名曰《海青》。作为琵琶曲，在元代杨允孚的《滦京杂咏》一诗中就已见记载："为爱琵琶调有情，月高未放酒杯停。新腔翻得凉州曲，弹出天鹅避海青"，并且有如下注解："《海青拿天鹅》新声也。"海青是雕的一种，生性猛烈，是古代蒙古族人民用来猎捕天鹅的猎鸟。该曲正是描绘了猎手纵马前进，"海青"翱翔云间，与天鹅激烈搏斗的情景，生动地再现了蒙古族人民的狩猎生活与劳动时的喜悦心情。此曲为一首七声音阶的作品，全曲共分十个乐段，结构宏大，布局严谨，气势非凡。1962年在"上海之春"音乐节中，筝家项斯华用五声、七声音阶的两张调式不同的筝演奏了此曲，曾轰动一时。

《寒鹊争梅》

　　河南板头曲，移植于同名琵琶曲。此曲亦名《正月梅花》，旋律欢快、活泼，具有跳跃感。表现了寒冬腊月时节，群鸟聚集在梅花枝头嬉戏欢闹的情景。乐曲多处模仿了鸟鸣，比如大指掌关节发力弹奏的快速托劈将鸟儿轻声巧啭的情景刻画了出来，极具神韵。而乐曲中多处的前倚音和后倚音、回滑音效果将鸟鹊俏立枝头、摇摇晃晃的形象巧妙地刻画了出来。

《狮子戏球》

　　狮自古以来就被人们认为是祥瑞灵物，能驱魔避邪，给人带来好运。逢年过节，民间多有舞狮助兴的乡俗，借以增加热闹气氛，以图吉利。这首潮州筝曲即描绘了民间舞狮大会的欢乐场景和壮观场面。乐曲采用了近似锣鼓的节奏，时而气势磅礴、气氛庄重，时而清新明朗、轻快活跃，将人们敲敲打打舞雄狮的场面表现了出来。曲调方面，乐曲有一个稳固的主题，主题乐调的多次变奏将乐曲铺排开来。主题乐段经过了多达三次的变奏，第三次变奏是一个"企六催"的段落，该段以旋律音为主，加入固定的音（简谱低音"$\underset{.}{5}$"音）为辅，简谱中的"$\underset{.}{5}$"音又是工尺谱里的"六"音。此外，该段在左手方面，典型地体现了潮州筝"弹按尾随"的特点。乐曲在快速的双催中推向高潮。乐曲以明快的节奏、朴实的乐调表现了当地舞狮习俗的热闹场景。

《凤翔歌变奏》

山东筝派代表曲目之一，取材于山东琴书曲牌《凤翔歌》。《凤翔歌》是琴书曲牌中的唱腔曲牌，有词有曲，常被看作学习山东筝曲入门的开手小曲。山东筝派著名筝家高自成先生对此曲进行了重新创编，在中华人民共和国成立初期深受欢迎。此曲成于20世纪50年代初期。乐曲借用民间神话"龙飞凤翔"的含义，形象地描绘了社会主义祖国欣欣向荣、飞越向前的美好前程与景象。高自成先生首次在古筝演奏中使用了古琴泛音的演奏方法，创造性地采用了双手弹奏和弦、连托连剔与连挑的奏法，增强了乐曲的演奏力度、强度与厚度，并增强了古筝音乐的效果。乐曲具有热烈欢腾的气势，艺术感染力极强。此外，此曲还吸收了河北梆子、河南豫剧的部分乐调，旋律优美华丽，地方风格浓郁。

《陈杏元和番》

河南筝曲，原为河南曲子板头曲，后经河南著名筝家曹东扶先生的再整理与再创造，此曲成为河南筝派写情筝曲中的一首代表作品之一。乐曲以戏曲故事《二度梅》为素材。故事讲的是唐代吏部尚书陈日升之女陈杏元，受到朝廷奸臣卢杞陷害而被迫北上和番。乐曲生动地表现了陈杏元在北上途中悲愤抑郁的心情。乐曲以极具河南特色的"**2 5 2 1**"为起始音型，再加上对极具悲剧色彩的游摇技法的运用以及对上滑音、下滑音、速滑音、密颤音等技巧的巧妙处理和运用，表现了和番人凄楚、悲怆与哀怨的情绪。河南板头曲中另有一首名为《陈杏元落院》的乐曲，曲意与此曲相类，故两者被视为姊妹篇。河南筝曲在演奏时，常常将两曲连缀在一起联奏，近乎套曲的形式。全曲曲速缓慢，旋律简单，但是对韵味的追求却十分讲究。此曲简称为《和番》。

《陈杏元落院》

河南筝曲，乃《陈杏元和番》之姊妹篇。原为河南曲子板头曲，后经筝家整理订谱而成。该曲同样取材于戏曲故事，讲的是陈杏元被迫前往北国和番，行至雁门关时，她借拜昭君庙为名，于落雁坡投涧自尽，但恰恰落入邯郸节度使邹伯符院中的故事。该曲正是描绘了陈杏元落院遇救后，向邹夫人倾诉自己不幸遭遇时的凄楚、悲怨的情景。该曲与《陈杏元和番》一曲如出一辙，也以"**2 5 2 1**"的音型作为开头，借以展示乐曲的哀怨情绪。曲速徐缓，乐调凝重，上下滑音的运用使得乐曲旋律起伏多变，从而戏剧性地表达了和番人倾吐心中不幸时的心境。此曲突出一个"情"字，音韵十分讲究，乐曲极具艺术感染力。

《上楼》与《下楼》

河南筝曲。两首乐曲均以《西厢记》中的故事为题材，借乐曲表达了主人公的喜悦心情。《上楼》一曲描写的是：聪明善良的丫鬟红娘得知老夫人同意张生与小姐的婚事后，她助人为乐，欢喜雀跃地匆匆上楼，将此事报于莺莺的情景。乐曲曲调跳跃，欢快明亮，表现了红娘活泼、伶俐的个性。《下楼》一曲则描写了莺莺在听到这一好消息之后，心情激动，喜悦万分，飘然下楼的情景。乐曲轻盈、明快、欢愉。两首乐曲可以联奏，近于套曲形式。乐曲通过八度的上行或下行的大跳表现了人物激动的情绪，比如《上楼》一曲自第十六板到第十七板有十一度的大跳。由河南筝乐大师曹东扶先生传谱的这两首乐曲，都运用了倒剔正打的技法，从而增大了音量，丰富了筝的表现力，使乐曲在情感上得到酣畅淋漓的发挥。

《单点头乱插花》

客家传统代表筝曲之一。《单点头乱插花》一曲可以分为两首乐曲，前一首为《丹凤点头》，"丹"与"单"同音，后一曲为《乱插花》。《单点头》由客家筝派大师罗九香先生传谱，属于清乐中的软线乐曲。《单点头》一曲是以演奏技术和表演程序来命名的乐曲，"单点"是右手的一种简单奏法，"头"指的是"头板"，是套曲之前的引子部分。此曲正是训练"单点"技法或技巧的必修曲目之一。《乱插花》也是以演奏技艺来命名的筝曲，是一首硬线乐曲。钱热储先生《清乐调谱选》载有此曲的题解，曰："乱插花者，盖言乱板中配插之花也。"由此可以略见此曲在演奏上的特点。"插花"指的是通过增减板字，以改变正板节奏的传统变奏手法。在客家地区，打破正板（即传统的六十八板）节奏的乐曲被称作"乱板"。《乱插花》乃训练插花变奏规律的必修曲目之一。两首乐曲可以独立演奏，后来筝家将其用于联奏。乐曲表现了年轻姑娘出嫁前"对镜贴花黄"，亦喜亦羞的复杂心情。

（此文发表于国家级核心期刊《乐器》，2005年12月至2006年4月刊连载，此为中国古筝乐曲传统部分解题释义，稍有改动）

古筝艺术教育应践履大艺术观
——兼谈文化经典在古筝艺术教育中的作用

韩建勇

古筝作为民族乐器中发展最快和最受欢迎的乐器之一，在令业界欣喜的同时又不得不令人心生忧虑。从大处来讲，古筝艺术到底应怎样发展，成为广为关注的话题。从小处而言，大小林立的各种培训机构与场所的繁杂、教师素养与水平的参差不齐以及在教学理念上的种种偏差与失误，都不得不令人担忧。在教育理念上，不仅仅是古筝艺术教育，当前整个艺术教育可以说都存在着一些误区与弊端。在当今实用主义、科学崇拜与工具理性的大环境与应试教育的长期影响下，家长对孩子的教育都向实用性一边倒，大家把过多的时间和精力集中在多元技能的学习和强化上，过多强调应试、考级、就业等硬件上，而对自身素养的积累、完善却不够关心，文化底蕴、人文关怀成为陌生的字眼。这种原本需要长期实践、慢慢积累而厚积薄发的艺术教育出现严重的偏离，而且愈演愈烈。

古筝艺术发展的迅速以及广受大众青睐引来众人对这门艺术的趋之若鹜，人们都想通过这门艺术发财致富。现在古筝教育的从业教师不计其数，但是功利主义盛行，诚信与责任感匮乏成为典型的通病。古筝艺术教学中，教师与家长过于强调弹奏技术，而不注重学生音乐感悟能力的培养；过分追求专业知识技巧或机械式训练，而忽视学生自身艺术修养、道德情操的培养；不少教师有时候还强行要求学生按照自己的意图去弹奏，对每个学生不因材施教，基本都是照本宣科，结果学生们对同一首乐曲在弹奏的动作、乐曲的风格等方面都"整齐一律"了，一些难得的个性表达也被无情抹杀了。这种教育将原本很风趣、充满人文精神的艺术教育弄得干瘪、乏味起来，而且名不副实了。如此，相关的培训流水线化的服务使得古筝艺术沦为教师发财致富的重要项目与手段，成为众多家长艳羡、学生考级升学加分的制胜法宝，而古筝教育作为实现人生美育目标的途径以及它本身所具有的其他价值却被完全忽视了。

古筝艺术教育要获得长足的发展需要步入正轨。笔者认为，教师、家长与学生的观念需要重新厘定，树立一种大艺术观念并践履之。大艺术观需要教师、家长以及学生将眼光放长远，而不能只顾眼前利益。需要加强对中国文化经典的教育和研习，让弹琴技艺和个人文化修养齐头并进。需要做一项与古筝艺术相关的文化事业，而不能仅仅是学习技巧那样简单与肤浅。大艺术观需要我们着眼大局，要培养文化人，而不能唯技术是瞻。只注重技术的开发和训练，而不注重艺术、道德乃至文化方面的培养是一件很可怕的事情。目前孩子们学琴大多带着功利目的，缺乏人文追求。这多与家长教育的观念偏差有关。

 教师作为教育的传播者，应该放宽视野。有些教师唯恐自己的学生技术不精，几乎把所有的精力都放在对弹奏技术的强化中，而对学生是否真的被音乐所打动，是否真正领略了音乐的意图或者精神关心甚少。对技术的过于强调，对相关文化的忽视，导致了学生养成一些不良的习惯。其中之一就是学生们青睐现代筝曲的学习，而对传统筝曲的学习不屑一顾。在他们看来，双手能快速对位弹奏快速旋律成为衡量个人水平的至高砝码。但实际上，在突出快速弹奏的同时，往往演奏出来的仅仅是强烈的音响效果，而并不能让人领略其中所蕴含的精神和意味。失却音乐的韵味多是忽视传统乐曲的学习，左手做韵的技巧得不到加强和锻炼所致。

 人类的美感教育中，最重要的两门科目是音乐与美术。人们通过对音乐作品、美术作品的鉴赏，可以开启心智，陶冶情操，让生活变得有趣，更有意义。而直接参与音乐、美术等科目的学习，比如歌唱、乐器的学习，绘画、雕刻的学习等，这种效果会更加明显。它不必按照某种程式化的教法来教，教师在教学方面完全可以大展手脚，通过音乐或者其他艺术科目来培养学生们的高尚情操、精神境界。现在不管是教师也好，家长也好，似乎对孩子们的技术水平很看重，机械地认为技术是衡量演奏水平的至高标准。尤其是家长方面，他们的理念进而影响着教师的教学理念。家长在给孩子们报兴趣班或者相关艺术培训班时，对某段时间能达到什么水平很关心。一些老师为了留住学生，增多生源，只好将进度提快，以尽力讨好对艺术知之甚少的家长。这样每节课都是新课，对学生能掌握多少、是否理解了作品的含义却置之不理。实际上，这种教学方式教给学生们的只是"弱水三千"中的一瓢，或者说孩子们只学到了某个作品的形，而对这个作品的领悟、感触几乎很少。这是一种机械、呆板的教学方式，是一种缺乏知识养分和教学深度的教学方式。艺术作品在这样的教育中往往失去很多有营养的成分。教学过程本身也少了一些艺术的情趣。

 被称为"东方钢琴"的古筝如今已有逾百万人在学习，还有很多潜在的学习者、爱好者，古筝艺术教育完全可以成为推进全民素质教育的手段或者途径。在这里我们需要重申素质教育的真正含义与它的目标。素质教育并非只是知识性、技术性、实用性的教育，而是着重提高一个人的精神境界、个人智慧与心智水平的教育。音乐的教育可以开启一个人的智慧，让人们的思维变得开阔和敏捷。参与乐器的学习除了锻炼全身各部位、协调机体功能之外，还可以推迟大脑衰老，增强人们的记忆，最终丰富自己的生活。我们的教学目标应该放眼长远，而不能再仅仅局限于学琴考级、比赛这些相对实际的字眼上了。我们的古筝艺术教育应该提供一种以音乐为载体的人文素养教育，而非仅仅专业性的知识培养。要通过这样一种美育手段，来开拓人们对事物的感知能力，艺术的教育要注重音乐的美对人心灵净化、抚慰的作用。要把艺术教育的价值充分发挥出来。素质教育的目标在于培养全面发展的人，它通过人的德智体美等各方面的教育来实现。音乐教育是美育的重要内容和手段之一，作为教育者应该致力于发挥音乐教育在素质教育中的特殊功能。音乐有史以来就是人类精神生活中不可或缺的组成部分，音乐的陶冶能使人们心平气和；同时，还可以"移风易俗"，起到安顺民心的作用。在当今物欲横流的年代，人们更多地需要心灵世界的根基，而音乐正是一种心灵的艺术。古筝艺术的教育应该具有大艺术观念，正如我们的

语文教育强调大语文观念一样，要将人文的教育纳入古筝艺术教育中来，要帮助学生提高自己的文化品位、审美情趣和人文素养，帮助他们积累深厚的文化底蕴。

　　研习文化经典是人们获得智慧和完善自身修养的重要手段之一。教师和家长可以通过对相关文化的教导进行兴趣的引导和素质的内化。我们还需要通过文化经典的讲述来调动学生的兴趣。那么，文化经典指的是什么呢？所谓经典，是那些经过历史的筛选而积淀下来，经得住历史的考验而广为人们认同的，是在人们的生活中产生过积极影响的论述或著作。文化经典的意义是怎样的呢？对古筝的教学有什么样的帮助呢？文化经典可以陶冶人们的情操，塑造美好的灵魂，完善自身的人格，提高自身的境界和层次。这是单纯的弹琴技术所不能给予的，这对帮助孩子寻找自己的人生坐标，获得高尚的人格与品性具有重要的作用。

　　学习儒家文化经典，可从中学到做人的态度——谦恭知礼。著名古筝教育家、演奏家周延甲先生有一句座右铭："学而时习之，教而时学之。""学而时习之"是经典著作《论语》中的句子，这是教导学生主动温习的不可多得的名言警句。而"教而时学之"则是沿袭经典的拓展，也是当今教师作为师者所理应坚守的准则。艺无止境，身为教师的同时，还不应忘记我们又是学生。从这些也足以见得老一辈演奏家为艺处学的态度。世事变迁，人心不古。当代人都奔忙于物质利益的追求中，老祖宗留下来的博大精深的智慧、那些让人知礼知节的文化全被抛之脑后了。这是可悲又可怕的。

　　琴学是文化经典。我们可以通过了解古琴文化，来反观我们古筝艺术的发展。通过饱览琴文化经典书籍，可以深层次了解中国的音乐文化，提升自身音乐理论修养。客家筝人杨始德先生曾给笔者题字，讲到"要弹好古筝神韵，必须有理论基础"。理论并非空话，我们要将理论用于弹奏的实践当中，而理论的涉猎和积累就需要我们饱览专业书籍，从中吸取营养。琴筝相通，阅读琴学文化经典也可以让我们充实饱满，使鉴赏力与悟性在潜移默化中得到提高。

　　诗词是文化经典。研读经典诗词可以让学生感受人文意境，可以启发他们的思维，让他们深入体验，让他们的视野和思维更为开阔，情感更加丰富。诗词中蕴含的是一种微妙的智慧，寥寥几字，包含的却是人生宇宙的一切，意境之深，况味之浓，让人们回味不尽。熟读经典诗词可以让我们的语言变得精彩，而通过诗词意境的深入体验可以让我们的情感丰富，而情感的丰富又可以让人变得细腻，可以让我们音乐的表达瞬间动彻人心。

　　我国的文化博大精深，很多都可以拿来用于古筝艺术教育。一个人要想在艺术上有所作为，他必定要懂文化，知礼节，而现在教育缺乏的恰好是这些。如果教师在教学中不断向学生输入传统文化的精髓，那将是古筝艺术教育乃至素质教育的福音。

　　除了文化经典的研习，我们还要掌握中国古筝文化。"一种艺术的独特的美植根于产生它的文化之中，文化是活的、具有无限生命力和生发力的根，艺术只是她所孕育的一朵艳丽的花朵。"艺术离不开它生长的土壤。古筝艺术也一样。音乐艺术总是在某种特定的文化背景、文化土壤中产生的，抛却了其产生的土壤来谈音乐难免走进形而上的误区。或许在音乐的形式上我们很明了，但是不一定能参透音乐中所蕴含的东西，比如作品的内在精神，以致在表达上入味。中

国古筝艺术精彩纷呈,有多个流派。它们都扎根生长于特殊的地域环境,与当地的人文、风俗等紧密相连。只有在学习过程中,努力去接触和学习相关的文化知识,才能在音乐的表达上恰如其分。否则就很容易将不同派别的风格、味道混为一谈。

古筝艺术的教育、学习是丰富个人生活、提高自身修养的重要方式,教师、家长与学生都应该以一种"大艺术观念"来对待之。要把它视为一种文化艺术现象,而不能单纯视为一门技术进行研习。艺术教育的社会功能并不是一时所能体现出来的。近处讲对个人的身心发展有益,远处来讲对整个民族文化的传承都很有益。很多家长错误地认为乐器的学习学到考完最高级别也就完了,把最高级别视为至高的目标。那么,是不是最高级就代表一流的水平?或者说我们的学生对古筝文化就了如指掌了呢?不是的,有些学生即便是过了最高级别的考试,也并非真正能了解中国的艺术特征。另外一点,难道学到最高级别就等于我们的学生可以一劳永逸了吗?不是的。这实际上又是艺术教育的误区,也是狭隘的观念。目的的过于明确致使学生们在达到目标之后就麻木了,对于再怎么往下走就不知所措了。人的一生,可谓学无止境,艺无止境。艺术的教育也一样,教师和家长们应该在艺术的教育上放长线,要让艺术的魅力时刻在孩子的身上焕发,要让艺术成为孩子们生活中的重要组成部分。这应该是一生的兴趣。孩子心灵世界的培养需要家长与老师之间的密切配合,通过联合培养,帮助孩子们消解来自外部的浮躁与喧哗,固守和践履立身处世、做人做事的道理,又让他们在美好的艺术天地里自得其乐。

(此文为2013年中国古筝艺术第七次学术交流会参会论文)

古筝音乐体验漫谈

韩建勇

筝乐是中华民族音乐的一朵奇葩。其涉猎的内容多种多样，有描绘自然景趣、山川河流、日月繁星以及梅兰竹菊的；有摹写人之情愫、思情仇怨、缠绵委婉、含蓄内敛的；有刻画英雄气概、精忠壮志、金戈铁马、铿锵振奋的；有宫中之阳春白雪、格调高雅，亦有民间歌调的下里巴人、生活气息十足的。真可谓是应有尽有。筝已经有2000多年的历史了，它有自己的一套完备理论体系。

筝乐有着如此悠久的历史，其中也必定蕴含着不同时代的思想文化内涵，在风格上不同的历史时期也略有不同。比如就乐风而言，盛唐时期的筝乐飘逸俊丽，而宋代的乐风则不免缠绵幽怨以至催人泪下，这都与当时的国家状况（如政治、经济等方面）有着紧密的联系。随着时代的变迁，历代筝家的努力，筝乐文化也逐渐丰富与饱满起来。要弄懂筝乐的文化内涵、主题思想，筝手是必须付出真挚的情感来体验的，既要熟知古筝文化的地域特点与状貌，又要明了不同时代古筝音乐的内涵以及人们的审美重心。古筝音乐与戏剧表演有着同样的道理，要想体现，必先体验。体现以体验为基础，体验有助于体现，这已是艺术家在艺术创作中所坚持的前提或原则。当然，对于一个筝手来说，体验不是说简单了解作品作者，简单了解作品主题或所产生的时代环境以及当时的社会影响或者意义等方面就可以的，而是一个需要几经咀嚼方得其旨的复杂过程。一个好的筝手应该是视野开阔，思维多元，讲究深入体验的。筝手面对客观的乐谱时，总要试着解析一番标题，或者是试着去唱一下，感觉一番音乐的旋法律动。这种深入浅出的体验便是为了更好地去驾驭和演绎这部作品。假如筝手的演奏只是局限于谱面，而对作品节拍的强弱，要表达的含义，吟揉按滑的技巧处理，旋律的轻快重徐以及对筝乐颗粒性效果的要求等不做思索，那么，他只能停留在"以手弹谱"的层面和水平上。而当筝手把以上各因素综合起来考虑并处理得恰如其分时，那么他的演奏便上了一个高度，达到"以心弹曲"的境界。从此种意义上出发，我们不得不说，此乃名副其实之筝家了，他对作品的二度创作是成功的，是受人们欢迎和乐于接受的。在演奏家对作品进行二度创作时，以除旧换新的思维对乐曲进行演绎是难能可贵的。他们在观照作品时，首先要依据先辈们的理解去了解作品的来龙去脉，比如作品产生的社会背景，作品中所寄寓的意图或理想，所描绘的具体的情景或者说是模糊的意象，所生发的情感等方面，而后才是自己的看法和理解。筝手对作品的独到的见地或是认识实际上把原作品的意义给拓宽了。其实正是这种添枝加叶、削删润色的过程才使得作品有所发展，使得很多原始的音乐素材转变成优秀或是经典的作品，展现于世人面前。总的来说，这种二度创作便是演奏家体验后的创作成果。在体验的过程中，演奏家要对作品意义进行重新的认识和阐释，要把自身的生命意识投放与注入作品中，要把自己的心灵中合情合理（抑或是说合规律与合目的的）的所想所感用于对客观乐谱深层的反照和精心的斟酌。我们常说某演奏家的演奏细腻多情，或拙朴自然（就风格而言），这在很

大程度上是建构于演奏家自己对客观乐谱乃至事物体验的基础以及深度（认识）之上的。由此可见体验对于作品的重要性了。

演奏家演奏作品的过程，实际是一种能动的创作过程。在这种过程中，其主体情思与作品中的不同符号以及曲谱的上下行旋律发生交锋和碰撞，主观感情要随着旋律的起伏而澎湃跌宕，由此激发并深化主体的主观情感；反过来，生发主观情感又影响或者说是决定着演奏的作品（正确的主观情思促成作品演奏的成功）。从这一方面来说，作品已经具有了谱面所不具有的意义，而关键的一个方面就是它（乐谱）带上了主观的因素，并通过演奏转变成为主观对于客观存在的乐谱的外化（外在表现）。演奏家通过演奏把自己内心蓄存已久的情感外化的同时，也向听众抒发了自己的所思所悟。《战台风》是一首大家很熟悉的乐曲。这里我们先不谈著名筝家王昌元先生在创作此作品之前的码头体验生活，而是谈谈演奏好此作品所应该注意的一些问题，所应该坚持的一些要求。乐曲一开始就是沉实有魄力的左右手和弦，之后快而强烈的旋律让我们联想到紧张的劳动场面，码头工人的搬运场面仿佛浮现于听众脑海。在这里，演奏者必须把握好演奏的力度，既不能使其躁烈呆板，又不能使其刚气衰减。在演奏乐曲第四部分时，我们也必须把握好度，使雨过天晴、工人们欢欣喜悦的场景得以完美表现出来。这是每一个筝手都必须熟识的，而且必然是拿过曲谱来好好感受和揣摩一番，多听多比较才能做到的。再比如，乐曲有一部分音乐主题"6 1 2 6"的高音区变奏，右手大拇指的摇和左手的刮奏必须合拍，而且左手的演奏重拍应放在第一拍，不能放在第二拍，否则会将原本演奏时的"共向力"分解开来，使得音乐零乱不整，并且有碍于音乐的正确表达，更不用说合乎听众的欣赏趣味了。该曲在当时一经上演就赢得了业内人士以及广大听众的强烈反响。再如，客家筝曲《出水莲》。这首乐曲来自民间同名乐曲，随着时间的推移和经过筝家罗九香先生的改编创造，二者（现在流行的筝独奏曲和原来的民间同名曲）之艺术水准和艺术价值已有天壤之别。前者是经过罗九香先生填补加花、改变润色之后的名作，乐曲以清丽典雅的格调、柔和中庸的乐调刻画出了"出淤泥而不染，濯清涟而不妖"的莲的形象，并借以言志抒情，借莲花的高洁赞誉有高尚情操之人。至于后者，则旋律拙朴，缺少必要的艺术创造，比如旋律的装饰润色等，从而使形象大打折扣。前者的成功，与筝家的深入体验和体验之后的编创是分不开的。从以上例子来看，丰富的主观体验可以弥补乐曲原本呆滞平庸的乐风，从而使改造后的乐曲能振奋人心、愉悦人心。

众所周知，体验是主体对于客观事物的反应和认知，具有积极主动的态势。当然，影响体验的因素有很多，不同阶段的体验也会有着明显的差别。比如一个人的阅历是否丰富，是否有博采众家之长的魄力与勇气，是否能做到兼收并蓄其他姐妹艺术的艺术养分等，都会影响其对作品体验的深浅或者是否到位等问题。当然，体验是人们在后天的努力下才生发的，是需要自己主观努力干预的，毕竟人才是体验的主体。人们可以通过各种渠道来锻炼从而深化自己的体验水平。比如，我们可以读一些古诗词曲，感受一番其中所寄寓的情恨仇怨；可以多唱一些民间曲调，感受一下劳动人民苦闷欢欣的心声；或者是多亲近一些原汁原味的音乐，如张狂不羁的西北风（感受一下其中所蕴含的山野气息、苍凉的情怀），收敛内在的南国之音（感受一下什么是真正的吴侬软语，什么是闽腔粤调）；等等。这种种获得提高体验水平的途径是很有必要的。以下试举二例以飨古筝同仁。

一、山东古曲《汉宫秋月》。这是一首优美典雅又哀怨的山东大板筝曲。该"月"不同于热情活泼的追云之"月"，亦非朦胧缥缈之秋高淡"月"，也不是优美静谧之春江花"月"，更

非华美明丽的凉州府"月",而是凄冷浸人之怅然秋"月"。月亮,是一个美好的事物,无论是满圆如玉盘,还是残缺似银钩,历来是诗人、文学家吟诵与赞美的对象。在他们眼中,月亮已不仅仅是一个与地球遥遥相望的客观事物,而是被打上了人的情感烙印,成为某些特殊情感的信息载体,或忧愁哀怨,或喜庆团圆,而人们或借月来感慨抒怀,或依托明月以寄相思之情。"月"是中国乃至西方音乐中经常出现的一个主题。一直到现在,艺术家们也未曾停止过对"月"这个事物的阐释与探索。可以说,正是人们对于"月"的不同情感,才派生、演化出诸多个象征意旨,比如团圆、幽怨、思念等。对此,我们只有深入地体验,才能解开人们所寄予的不同情感。该乐曲表现了月下宫女身在宫苑寂寞无助的幽怨情怀。借月来抒发忧愁,在文学作品,尤其是唐诗宋词中较多见。诗人们饮酒对月,借酒狂想神思,也借机燃起创作诗词的欲望;或借酒浇愁,聊以自慰。描摹这种"月"的乐曲,则暗示了人们孤寂又无奈的处境以及无以言表的惆怅心境。在寂寞的处境下,他们唯有对月伤情。《汉宫秋月》就是描写了这种境况下的月。在古代,被选入宫的女子就会被迫与亲友离散,深居宫墙之内,岁岁年年,年年岁岁,不能离开宫廷一步。在宫中,生活的寂寞是无以言表的,更何况是情窦初开、如花似月的美貌女子呢?伤情处,宫女们只有把月亮作为最好的朋友,把内心的哀愁幽怨倾诉于月亮,把对远方亲友的思念寄托于月亮。此时此景,月亮也被蒙上了几分伤感的色调,月光下的氛围又是那么的肃杀与悲凉,极易感化人们的心灵,引发共鸣。细细品味《汉宫秋月》,怎一个愁字了得!它实际是对宫女一生的写照:无人问津的寂寞惆怅与扯不断的哀怨情思。而在古代,表现女子们怨情的诗词不乏其数。比如在《西宫春怨》中就有"西宫夜静百花香,欲卷珠帘春恨长",又如《西宫秋怨》中写到"芙蓉不及美人妆,水殿风来珠翠香。却恨含情掩秋扇,空悬明月待君王",再如沈如筠在《闺怨》中写到"雁尽书难寄,愁多梦不成",唐代大诗人李白在《后宫词》中写到"泪湿罗巾梦不成,夜深前殿按歌声。红颜未老恩先断,斜倚薰笼坐到明",等等。虽然我们不知道宫女们在宫中生活的每一个场景,但是从这些诗词中我们不难领会到古代宫女的孤独、寂寞、郁闷、惆怅,不难领会到她们自由被束缚、只能深处宫苑深闱的处境以及由此而生的或思乡怀亲或忧伤寂寞的怨情。由此我们拿她们作为深度感知乐曲并理解乐曲的突破口是可行的,抑或说是智慧的。这正如表演,有的演员为了塑造好一个角色,会在一定的环境中深度体会,真正投入自己的想象或是按照自己所认为的样子去做,直到达到表现得入木三分、出神入化的境界。经过这样的体会经历或者是潜滋暗长的过程,我们对乐曲的理解就能够更深入一些。否则,没有深厚基石的空洞理解只能停留在弹曲谱的低级水平阶段,弹奏的乐曲犹如白水一般,没有打动听众心灵的可能。

二、《梅花三弄》。这是一首由同名琴曲移植而来的筝曲。乐曲表现了梅花的高洁,赞颂了梅花迎风雪而展傲志的精神气质,进而升华为歌颂人之高尚情操。至于借梅花来言志抒情的作品,在古代不在少数,而且直到今天,人们也没有停止过对梅花的赞美,没有停止对她的歌颂。比如南朝梁代诗人何逊就有著名的《早梅》一诗,诗中写道:"荒园标物序,惊时最是梅。衔霜当路发,映雪拟寒开。枝横却月观,花绕凌风台。朝洒长门泣,夕驻临邛杯。应知早飘落,故逐上春来。"也正是因为梅花花时最早,虽是冰天雪地里生发,却向人间吐露春的消息,"只把春来报",所以人们就称之为"自知春"。宋代文豪王安石的《梅花》一诗中写道:"墙角数枝梅,凌寒独自开。遥知不是雪,为有暗香来。"诗歌直接赞美了梅花凌寒的气质及其所特有的品格。宋代林和靖在《梅花》中写道:"众芳摇落独暄妍,占尽风情向小园。疏影横斜水清浅,暗香浮动月黄昏……"这位诗人对梅花的观察是多么细致。又如宋代卢梅坡在《雪梅》中写道:

"梅须逊雪三分白，雪却输梅一段香"，"日暮诗成天又雪，与梅并作十分春"。在宋代，文豪们对梅花格外地看重，相传在唐代时人们以牡丹为花中最贵，称为"国色天香"，但是到了倍喜清瘦疏影的宋代，人们却把梅花当作"天香"，足以见得梅花在宋代人心中的地位。在他们看来，梅花乃"百卉之先"，众美群芳无可比拟。梅花格调高雅，故古诗人常常以梅花自比，标志孤高。史上也传有许多诗人爱慕梅花的佳话。诗人范成大一生所到之处，必会寻梅访梅，并吟而歌之；诗人李纲卜居梁溪时，小园中尽种松菊桂兰和竹子，其间则植以梅花，借以标志孤高雅致，寄托自己的情怀；而林和靖也毫不逊色，为后世留下一段"梅妻鹤子"的佳谣。再来看看伟大的小说家曹雪芹先生，他把一身的诗情都赋予了黛玉，而黛玉经常以梅等美好的事物自比，所住之处也是"龙吟细细，凤尾森森"，竹林栖径，溪流相绕，来借以衬托自己的孤高脾性。大家所熟知的"偷来梨蕊三分白，借得梅花一缕魂"中的向梅花借"魂"不就说明了这一点吗？不仅如此，曹公还借他人之口来摹写他心中的梅，比如他借香菱之口吟出的"淡淡梅花香""丝丝柳带露"等，还有大观园中那一出"访妙玉乞红梅"的好戏，这些足见曹公对梅花的钟爱。近现代也有不少诗人吟咏梅之高洁，画家则用画笔和精湛的技巧来摹写其优雅之态。从历代诗人对梅花的钟爱和不惜笔墨，我们可以领略其"百卉之先"的地位，以及被赋予的君子精神、"道骨仙风"。对此，只靠我们平时对实物的观察是远远不够的，其颇可玩味的精神只能以抽象的方式（诸如诗词）表现出来，也只能以抽象的思维来体验梅花的精神状貌。就是从这些诗人以及画家的作品中，我们感触到梅之形（亭亭玉立之美与遒劲曲折之美）、梅之志（迎风斗雪），这给我们以在观照真实事物时不同的感觉，我们的感觉建立在另一种形而上的基础之上，这个基础就是作家的作品。作家的作品因为具有了不同的气质和品格，才使我们对所描写的事物（面对同样的事物，却是不一样的表现形态或是形式时）有不同的感触。我们面对的是风雪中的梅，是一种极具生气和活力的梅，是映雪而开、迎风傲立的梅，而不能节外生枝地认为这是"病梅"，后者显然对理解乐曲有阻碍。

 体验是一个从注意到关注再到熟知的主观能动的过程，既然是一个过程，就不是一步可以到位的。一个很好的筝手，可以把一首乐曲弹奏得技惊四座，却不一定能够真正理解乐曲的真正蕴涵。在演奏过程中，不一定能把所谓的神表现出来。所以，我们平时要广积博识，大胆想象并努力创造才能日益完善自身的认知框架，从而使自己对筝乐的体验实现从"信"到"达"再到"雅"的质变。

 （本文原是作者就读于山东艺术学院艺术文化学院大学阶段的文章，发表于2004年1月《云岭歌声》，现《民族音乐》。此稿由作者2005年9月在浙江大学攻读研究生期间修订）

附录2：韩建勇发表艺术文论一览表

2004年：

韩建勇.谈筝乐的体验[J].云岭歌声，2004（01）.

韩建勇.阮与月琴趣谈[J].云岭歌声，2004（03）.

韩建勇.古筝名曲趣解[J].云岭歌声，2004（09）.

韩建勇.古筝别名考及形制的历代沿革[J].云岭歌声，2004（12）.

2005年：

韩建勇.古筝名曲趣解[J].云岭歌声，2005（01）.

韩建勇.古筝名曲解题与赏析（一）[J].乐器，2005（12）.

2006年：

韩建勇.古筝名曲解题与赏析（二）（三）（四）[J].乐器，2006（1-3）

鲁浙.古典到底——在筝乐中寻梦[J].乐器，2006（06）.

2007年：

韩建勇，张文娟.王昌元筝友见面会纪实[J].乐器，2007（02）.

2008年：

韩建勇.古筝音乐之"韵"探微——兼谈古筝演奏家项斯华及其筝乐艺术观[J].乐器，2008（4）.

韩建勇.古筝音乐美之鉴赏[N].音乐周报，2008-5-14.

韩建勇.中国古筝艺术第六次学术交流会侧记[J].人民音乐：评论版，2008（12）.

2009年：

韩建勇.古筝书籍的发展现状报告（一）（二）（三）[J].乐器，2009（3-5）.

鲁浙.关于古筝义甲及义甲挑选[J].乐器，2009（05）

韩建勇.谈谈古筝制作与装饰工艺[J].乐器，2009（09）.

2010年：

韩建勇."金筝银胡"同台竞艳——记国乐双娇任洁、孙凰古筝二胡慈善音乐会[J].乐器，2010（09）.

韩建勇.岭南新韵细水长流——谈粤乐筝曲《纺织忙》[J].乐器，2010（11）.

2013年：

韩建勇.谈浙派筝家对中国古筝艺术发展的贡献（上）（下）[J].乐器，2013（3-4）.

2015年：

韩建勇.秦筝吐绝调 声韵九州传——谈陕派筝艺的复兴与筝曲演奏特色（一）（二）（三）（四）[J].乐器，2015（1-4）.

2016年：

韩建勇.齐鲁乐苑开奇葩 古筝逸韵展芳华——综述山东筝艺、筝家及筝曲（一）（二）（三）[J].乐器，2016（9-11）.

韩建勇.对当今潮州风格筝曲创作的思考——兼谈潮州筝曲分类及部分筝曲释要[J].潮声·潮州筝学术文论集，2016增刊（增刊号：广东省441056201602）.

韩建勇."非遗"时代传统古筝艺术的保护与传承[J].音乐传播，2016（12）.

2018年：

韩建勇.古今两种视角看十四弦小秦筝——兼谈其在当下古筝普及教育中的作用（上）（下）[J].乐器，2018（1-2）.

韩建勇.诗词歌赋曲中的古筝文化——谈筝的部件：弦、码、甲（上）（下）[J].乐器，2018（7-8）.

附录3：常用指法符号注解表

符 号	名 称	指法说明	谱 例
⊔、⊐	托	大指向外拨弦	⊔5、⊐5
⊓、⊤	劈	大指向内拨弦	⊓5、⊤5
╲	抹	食指向内拨弦	╲5
╱	挑	食指向外拨弦	╱5
⌒	勾	中指向内拨弦	⌒5
⌣	剔	中指向外拨弦	⌣5
∧	打	无名指向内拨弦	∧5
∨	摘	无名指向外拨弦	∨5
㇇、ᴎ	拨	小指向内用肉指弹弦	㇇5、ᴎ5
ᗊ、ᗉ	大撮	大指向外、中指向内同时弹弦	ᗊ5/5、ᗉ5/5
⬙、⬘	小撮	大指向外、食指向内同时弹弦	⬙5/2、⬘5/2
⊔--、⊐--	连托	大指连续向外拨弦	⊔--5321、⊐--5321
╲----	连抹	食指连续向内拨弦	╲----1235
⊓--、⊤--	连劈	大指连续向内拨弦	⊓--5612、⊤--5612
⌒----	连勾	中指连续向内弹弦	⌒----3561
↗	上行刮奏	由低到高连续拨弦	5↗5
↘	下行刮奏	由高到低连续拨弦	5↘5
⊟、⊨	双托	大指同时托弹两弦	⊟5/3、⊨5/3
⊟、⊨	双劈	大指同时劈弹两弦	5/3、5/3

符　号	名　称	指法说明	谱　例
⑊	双抹	食指同时抹弹两弦	⑊ 5 3
⌢	双勾	中指同时勾弹两弦	⌢ 5 3
ᗡ、Ꮛ	重撮	大指向外弹两弦，中指同时向内弹弦	ᗡ　Ꮛ 5　5 3　3 5·　5·
⌐⌐⌐⌐	轮抹	双手食指交替快速抹弦	⌐⌐⌐⌐ 5 5 5 5
⋎	食指摇	食指来回抹挑同一弦	⋎ 5
⊢	大指摇	大指来回劈托同一弦	⊢ 5
⌇	琶音	手指由低到高或由高到低依次弹弦	⌇5 　2 　1 　5
⌢⌐⊣⌐、⌇⌐⊣⌐	扫摇	中指重勾与大指摇组合快速弹拨	⌢⌐⊣⌐ 5 5 5 5·
人	三指轮	中、食、大三指依次在同一弦上快速弹拨	人 5
÷	四指轮	无名、中、食、大四指依次在同一弦上快速弹拨	÷ 5
○	泛音	右手弹弦，同时左手在琴弦 $\frac{1}{2}$ 处轻触泛音点	○ 5
⊕	柱音	左手食指或无名指点在筝码柱头上，右手弹弦，取得类似鼓点音	⊕ 5
～	颤音	左手在左侧弦段上下快速均匀颤动琴弦	～ 5
⁓、～	重颤	左手在左侧弦段上下均匀大幅度颤弦	⁓　～ 5、5
ᴜ	揉弦	左手在左侧弦段连续上、下滑	ᴜ　⌒ 5、565656
♪、⌒	上滑音	右手弹弦，左手按压该弦，使音升高	♪　♪　⌒ 3、3、3 5
↷、⌢	下滑音	左手按弦，右手弹该弦后，左手松开，使音降低	↷　↷　⌢ 3、3、5 3
△、③	固定按音	右手弹弦，左手快速按压该弦，使音升到上方音高	△　③ 5、5
∽、⌒	上回滑音	右手弹弦，左手在左侧按压后再放松	∽　⌒ 5、5
∞、⌣	下回滑音	左手在左侧压弦，右手弹后，左手放松后再按压	∞　⌣ 5、5
▽、↓、∨、▼	点音	右手弹弦，左手在左侧弦段快速按压后离弦	▽　↓　∨　▼ 5、5、5、5
⸚、⊗	煞音	右手弹弦后，用掌侧或左手手掌止音	⸚ 5　5 ·、·⊗

主要参考书目

1. 孙维权.中外名曲旋律辞典[M].上海：上海音乐出版社，1992.
2. 童宜风，李远榕.古筝入门[M].北京：人民音乐出版社，1995.
3. 赵寒阳.二胡演奏京剧曲调100首[M].北京：中国青年出版社，1999.
4. 陈宜男.青少年学口琴[M].上海：上海音乐出版社，2000.
5. 吴岫明.中国民歌赏析[M].北京：高等教育出版社，2000.
6. 李萌.古筝基础教程[M].北京：国际文化出版公司，2000.
7. 邱大成.筝艺指南[M].北京：华乐出版社，2000.
8. 蔡文峰.古筝实用教程[M].广州：广州外语音像出版社，2001.
9. 郭雪君.青少年学古筝[M].上海：上海音乐出版社，2002.
10. 乔建中.中国经典民歌鉴赏指南[M].上海：上海音乐出版社，2002.
11. 张珊，陈灵芝.张珊教古筝[M].长沙：湖南文艺出版社，2002.
12. 林英苹.古筝基础大教本[M].北京：中国戏剧出版社，2004.
13. 上海筝会.中国古筝考级曲集（最新修订版）[M].上海：上海音乐出版社，2005.
14. 孙文妍，袁莉，何小彤.幼儿古筝教程[M].上海：上海音乐学院出版社，2005.
15. 张斌.古筝速成实用教程（有声版）[M].北京：中国国际广播音像出版社，2005.
16. 周望.古筝教学考级、演奏教程（1—5级）[M].北京：中国戏剧出版社，2005.
17. 王刚强.古筝新韵[M].上海：上海音乐出版社，2006.
18. 高雁.古筝趣味练习曲[M].上海：上海音乐学院出版社，2007.
19. 吴青，王荣.古筝艺术指导：进阶式基础教程[M].武汉：湖北科学技术出版社，2007.
20. 项斯华.每日必弹·古筝指序练习曲[M].上海：上海音乐出版社，2008.
21. 李平收，左小玉.经典儿童歌曲[M].海口：南海出版公司，2010.
22. 陈欣.影视歌曲[M].上海：上海音乐学院出版社，2011.
23. 祁瑶.青少年乐队训练速成：古筝[M].上海：上海音乐出版社，2011.
24. 韩建勇.古筝演奏基础与提高.杭州：清平乐筝馆编印，2012.
25. 李殿卿.草原风·高原情歌曲集[M].北京：金盾出版社，2012.

26.赵冠华，赵曼琴.古筝快速指序练习之道[M].上海：上海音乐出版社，2012.

27.周展，盛秧.学筝一百课[M].上海：上海文艺出版集团中西书局，2012.

28.林玲.古筝入门教材[M].北京：人民音乐出版社，2013.

29.苏畅.从零起步学古筝[M].北京：中央音乐学院出版社，2013.

30.金振瑶.古筝演奏歌曲教程[M].上海：上海音乐出版社，2014.

31.杨娜妮.成人古筝实用教程[M].沈阳：春风文艺出版社，2014.

32.刘乐.刘乐古筝演奏基础教程[M].北京：现代出版社，2015.

33.沙里晶.沙里晶筝法[M].上海：上海教育出版社，2015.

34.尚乐.新编口琴吹奏法[M].合肥：安徽文艺出版社，2015.

35.姚宁馨.古筝基本技法训练与示范[M].合肥：安徽文艺出版社，2016.

36.盛秧，韩建勇.中国古筝知识要览[M].上海：上海音乐出版社，2018.

后　　记

历时半年之久的《十四弦小秦筝演奏教程》终于在金秋十月画上了一个完美的句号，为等待良久的全国筝友们交付了一张还算圆满的答卷。

这是一部专为十四弦小秦筝学习者量身定做的教程。编者在十多年教学经验积累的基础上，在《古筝演奏基础与提高》（2012年手稿本）、《古筝文谱集》（2015年手稿本）等多册教本的编写经验中，专门为十四弦小秦筝编写了这部教程。

对于绝大多数古筝艺术从业者、爱好者、学习者而言，小古筝专业性的教程还算是个处女地。虽然业内目前已有正式问世出版的小筝教程，但整体专业性、技术含金量有待提升。由此，从无到有，从有到优便是编者编写这部教程所一贯秉承的宗旨和原则。在编选内容与选曲上，编者亦是尽力做到专业不失通俗、短小不失精巧，以保证教程的通俗性、专业性、实用性融于一体。

在我国，与古筝有联系的人（包括制筝者、教学者、习筝者等）数以百万计，其中不乏古筝技艺绝妙、超然者。编者以一己微薄之力，集腋成此篇，少不了广大古筝爱好者们的关心与支持，在此特致衷心的感谢。

感谢著名古筝演奏家、厦门大学焦金海教授，浙江省民族管弦乐学会副会长、秘书长邓世晖先生对我推广、发展十四弦小秦筝的肯定和鼓励；感谢著名古筝演奏家、教育家、扬州大学教授傅明鉴在扬州举办的全国第八次筝会期间对本教程提出的宝贵建议；感谢苏州大学出版社洪少华、孙腊梅两位编辑不辞辛苦，与我多次交换书稿建议。

虽然本教材是编者辛苦钻研的成果，然时间所限，难免仓促，谨以拙著，就教于海内外筝学大家，静待建言为盼。

<div style="text-align:right">

清平乐筝馆馆主

韩建勇

2017年10月6日

于杭州·荞溪古筝工坊

</div>